ARCHITECTURE · TOUCH VIII:

PARIS

築覺 VIII 築遊巴黎

建築遊人 著

序一

建築保存城市的記憶

李愛蓮女士

建造業議會成員
香港建造學院管理委員會主席
元創方管理有限公司主席
前職業訓練局副執行幹事

我認識許允恆建築師是由於一同參與策劃一個建造項目的前期工作，雖然最終項目沒有實現，但他嚴謹的工作態度，勤懇地辦事，給我留下深刻的印象。日後得悉他以無比的活力，遊走世界各地，將他所見到有地標性或有歷史文化價值的建築物，用他的專業知識編寫成書，又撰寫專欄，介紹與分享給讀者。他有趣地描述香港及各地各類型建築物的外形特徵、藝術風格、結構設計及社會功能，有機地與當地的社會文化背景結合起來，出版了一系列「築覺」書籍，深受讀者歡迎，成績斐然。

走進巴黎這浪漫之都，會看到許多令人驚嘆的地標性建築物，跨越時空地屹立至今，承載著一段又一段燦爛的時光。遊人多不會錯過古羅馬式的凱旋門、凡爾賽宮、聖母院、塞納河畔的羅浮宮、艾菲爾鐵塔、後現代的龐比度中心，以及拉丁區的中世紀教堂等。建築物的設計和空間，曾經滿足不同階層或族群的生活和活動需要，即使原本的使用功能也許過時了，它也能保存這座城市的記憶，

讓遊人可沿著歷史的長河欣賞到法國人獨特的文化、閃耀的藝術氣質，以及他們的浪漫生活方式。遊人在遊走這些建築物的同時，也可在露天的咖啡茶座飲杯咖啡，進餐時喝一口紅酒，親身體驗一下法國人的浪漫情懷。

在全球化的影響下，資訊傳遞迅速，各國的人民往來及互動已大幅增加，能了解對方的歷史與文化內涵，會促進彼此的友誼，建立合作的基礎。今次出版的《築覺 VIII：築遊巴黎》，有允恆的建築專業導賞，讀者當會對巴黎耀眼的建築物有較深度的認識。每棟建築物都有它的背景故事、設計風格、建造技術、象徵意義與藝術價值；巴黎的建築物有古與今、舊與新、手工藝與現代科技的融和共存；能夠沉浸體會法國人的藝術魅力和浪漫，以及他們所建構與傳承的博大、具包容性及悠久的歷史、文明和信仰，旅遊也成為一件知識增值的賞心樂事。

謹此祝賀出版成功，讓更多讀者受益。

序二

觸動人心的，
才是建築

吳永順 SBS JP

海濱事務委員會主席（2018-2024）
香港建築師學會前會長（2015-2016）
註冊建築師
城市設計師
專欄作家

我第一次到訪歐洲大陸是讀建築第二年的暑假。讀書時讀過現代主義巨匠、瑞士裔法國建築大師 Le Corbusier 的建築理念和作品，因此特意南下到法國馬賽市郊，看看他設計的馬賽公寓。馬賽公寓這座當年堪稱劃時代的建築，曾經惹來爭議，卻在香港發揚光大。香港上世紀六、七十年代建成的公共屋邨，像華富邨、彩虹邨和蘇屋邨，都可隱約看見 Le Corbusier 的身影。

原本還想看廊香教堂，卻因路途遙遠沒有成行。

上世紀八十年代初，法國總統密特朗為預備慶祝法國獨立 200 年，推動發展八大建築地標，當中包括在舊凱旋門六公里外與其遙遙相對的新凱旋門、由舊火車站改建而成的奧賽博物館、巴士底歌劇院（香港建築師嚴迅奇在設計比賽中獲選前三名）、維萊特公園；當然還有備受當地人爭議，由美籍華裔建築大師貝聿銘設計的羅浮宮金字塔。筆者在九十年代初再次到訪法國巴黎，就是要親臨這些當時舉世觸目的世界級建築。

不過，廊香，還是沒有去看。

聽過不少人說：「建築師一生中一定要到廊香教堂一趟。」筆者終於在 2014 年圓夢。這確是令人驚嘆的代表作。面對眼前震撼的景象，不禁回想到 Le Corbusier 對「甚麼是建築？」的形容："You employ stone, wood and concrete, and with these materials you build houses and palaces. That is construction. Ingenuity is at work. But suddenly you touch my heart, you do me good. I am happy and I say, 'This is beautiful.' That is architecture. Art enters in." 說得很對，「觸動人心的，才是建築」。

建築，是個實踐夢想的旅程。大眾看得見和感受得到的，往往只是已經完成的作品；看不到的，卻是一座建築背後的艱苦故事。就如曾當拳擊手的日本建築大師安藤忠雄說：「建築就是連場苦戰。」建築師要把建築理念由圖紙變

成實體，過程中必然經歷重重困難。如何克服，
便要看建築師的態度。而夢想，就是把前面問
題想辦法一一解決的一股動力。

有種態度，叫充滿熱誠（be passionate）；有
種態度，叫堅毅不屈（be persistent）。要把
夢想實現，以上不可或缺。

24 年前，我教 Simon 的第一課，講夢想，相
信他還銘記於心。

一本書可以出到第八集，怎可能說這不是在實
現中的夢想？衷心佩服 Simon 對建築的熱誠
和堅毅不屈的態度。11 年來一直圖文並茂地向
讀者介紹世界各地的建築和背後的故事。

就讓讀者在閱讀《築覺 VIII：築遊巴黎》的過程
中，與 Simon 一同經歷一段又一段實踐夢想
的旅程。

《巴黎協定》下的巴黎

黃錦星 GBS JP

註冊建築師
前環境局局長

我曾多次走訪巴黎，都是公幹會議為主，包括代表香港建築師學會（HKIA）到國際建築師協會（UIA）巴黎總部、代表香港特區政府參與 C40 城市氣候領導聯盟（C40 Cities）年會，以及 2015 年聯合國氣候變化大會（COP21）。

2015 年，氣候峰會通過歷史性的《巴黎協定》（*Paris Agreement*）。建築師同業以至任何人都應要多些認識，並須同心在當下加強氣候行動，以減緩全球氣候變化的巨大危機！

近年夏季，若大家遊巴黎，或會體會到這大都會越來越熱的「熱情」。在眾多歐洲首都之中，巴黎似乎最受全球暖化下極端致命熱浪威脅，這與其整體城市建築環境及耗能等息息相關。

2018 年，巴黎市推出第三版氣候藍圖，力爭 2050 年達致零碳排放，同時加強氣候適應能力（climate adaptation），包括減緩熱島效應。當中，既有建築的 eco-renovation（環保翻新）是重點。

向前望，若大家到巴黎「築遊」，可探究自 1889 年建成的艾菲爾鐵塔如何在近十年低碳翻新，亦要注意 1977 年落成的龐比度中心在未來幾年將大翻新，包括節能減碳行動（聞說當年中心入伙後，發現此前瞻性建築設計卻耗能量破膽之大，令建築師痛定思痛，覺悟深度轉向環保設計）。

若夜遊，也請留意巴黎名勝建築如羅浮宮的燈飾，都會提早熄燈，因市政府近年支持加強節能減碳，亦節省社會開支。早些熄燈，大家夜間「築遊」時，或許可靜思低碳有所覺悟？

於氣候變化世代，大家「築遊」也好，在港在家也好，也會察覺到各地極端天氣事件正極端化！故此，大家日常低碳轉型，才是王道！大家閱讀「築覺」時，請多思考建築設計如何達到低碳環保。

序四 # 班主任的序言 **唐慶強校長**

聖伯多祿中學退休校長

認識允恆時，他還是一個中學生，我是他的物理老師，後來更成為他的班主任。允恆給我第一個印象是頗倔強，不容易勸導，不太聰明。

升上預科後，卻發現他原來是一個有主見、認真、正直、有原則的人。他對自己有要求、努力求進、敢於表達意見、渴望得到老師的認同。他在我記憶中，留下了三個情景：

他熱愛長跑，每週他都參與長跑訓練，曾在學校運動會上與我分享跑步的心得，充滿熱誠；

他不屑於同學的違規行為，向我表達自己的看法；

他努力學習，鍥而不捨地向老師求教，解決自己在學科上的疑難。

相隔多年後，忽然收到允恆的第一本著作《築覺：閱讀香港建築》，有點意外驚喜——學校終於多了一位作家校友，還是一位建築師。更為他高興的是，他真誠地喜愛建築這個專業，因

他肯利用工餘時間寫了八本「築覺」系列，引導行外人欣賞不同建築之美及其實用性；他又義務擔任導賞員，介紹香港的特色建築，我校的視覺藝術科學生也曾是受惠者。

期待著《築覺 VIII：築遊巴黎》的出版，讓更多人了解建築的外在及內在之美，在享用建築物之設施及設計時，能感恩建築師及建造業從業者所付出的心血。

巴黎讓我學懂了謙卑

建築遊人

當我籌備《築覺 VIII：築遊巴黎》時，我的心態與之前出版七本「築覺」不一樣，較為輕鬆，畢竟撰寫「築覺」系列已經超過十年，對一切的事情都學會用平常心來面對，再加上我曾經到訪過巴黎幾次，所以不會感到特別雀躍。

之前的幾趟旅程都未能安排時間去參觀法國建築大師 Le Corbusier 位於郊區的薩伏伊別墅和廊香教堂，這一直是我的遺憾。今次我能夠抽出時間親身欣賞這兩棟名建築，為常規的建築旅程帶來一些衝擊，亦是我唯一覺得期盼的事情。

我在這個行業打滾了 20 年，亦曾出版了七本建築書，以為自己對建築已經有一定的認知和學識，但意想不到這趟旅程讓我學懂了更多。由於薩伏伊別墅和廊香教堂相當經典，是每一個建築學生都會研習的案例，所以我的教授也曾在課堂中引用了這兩棟名作作案例分析，並用作考試題目。當年的考試我合格了，便以為自己已經深入剖析過兩棟建築的設計和特徵，但其實只是皮毛中的皮毛。

直到親身參觀的那一刻，我才明白 20 多年前教授在課堂上所講述的道理，原來自己是如此的無知，如此的狂妄。我明白到建築師在空間、結構和陽光上的處理，不能單憑一個平面來斷定，需要親身驗證和考證。

畢業後 20 多年，現在終於明白老師在課堂上所述，建築學不只是興建一棟房屋，更不是林林總總的投資產品，而是城市面貌、價值、歷史的一部分。建築師的工作就是為人類和城市帶來更優秀、更舒適、更有文化價值的作品。建築學是終身學習的旅程，保持謙虛的學習態度是最重要的。

巴黎之旅除了讓我學會了謙卑，還很慶幸遇到一起探索的朋友，讓研習的旅程變得更有樂趣，留下非常難忘的回憶。

2024 年 3 月 27 日

目錄

J. 肖蒙區 Arrondissement des Buttes-Chaumont

K. 巴黎近郊 Suburbs

①–⑥ 羅浮宮 Grand Louvre ／ 羅浮宮郵政局 La Poste du Louvre ／ 莎瑪麗丹百貨公司 La Samaritaine ／ 巴黎商品交易所（皮諾私人美術館）Bourse de Commerce ／ 巴黎大堂廣場 Westfield Forum des Halles ／ 橘園美術館 Musée de l'Orangerie

（巴黎第一區）

A. 羅浮宮區

Arrondissement du Louvre

相信自己的代價

A01 **羅浮宮**
Grand Louvre
● Rue de Rivoli, 75001 Paris

世間上每一個成功的人士都受過無數的批評、
無數的挫敗，千錘百煉之後，慢慢地在風雨中
成長並成為一代宗師。世間上能夠堅持至最後
一刻的人確實少之又少，所以成功絕非僥倖，
也絕非偶然。能夠在暴風雨中堅持自己的信
念，這就是成功的關鍵，傑出華人建築師貝聿
銘便在羅浮宮見證了這句說話！

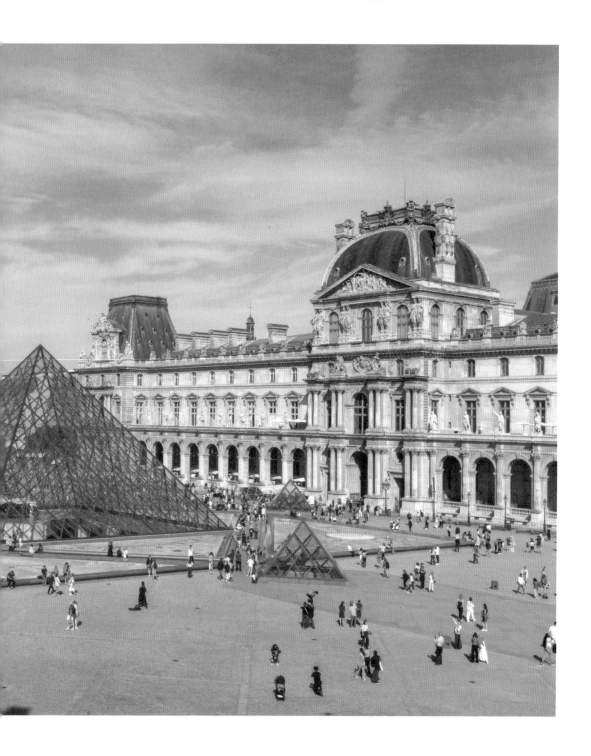

一個奇妙的邀請

在 1983 年，著名華裔建築師貝聿銘收到了來自法國總統密特朗的邀請，希望他為全世界最大的美術館羅浮宮設計翻新方案。當時已經年過 60 的貝聿銘感到非常奇怪。他雖然曾經參與多個出色的藝術建築，但大部分都位於美國，如美國國家美術館東翼、甘迺迪總統紀念圖書館、達拉斯音樂廳等建築。他本身在法國沒有任何項目，為何法國總統會特意邀請他呢？

在歐洲，如此重要的項目，通常是會通過國際設計比賽來挑選建築師，挑選的過程除了是公開透明之外，很多時候甚至會加入公眾諮詢的環節，務求在興建前盡量得到市民的認同。

不過，這一次羅浮宮的翻新工程是由法國總統直接招聘，並沒有經過任何投標的程序，令人難以置信，連貝聿銘也奇怪為何一個藝術之都會要求一個美籍華人來設計這麼重要的建築，特別在一向以設計藝術而聞名於世的巴黎，法國人亦一向對他們的藝術觸覺感到自豪，所以由一個外地人來處理他們最重要的建築項目，他們對此極度不滿，尤其是一眾法國建築師。法國人對總統密特朗單一招聘貝聿銘感到異常憤怒，但是密特朗非常相信自己對藝術的眼光，當他親自走訪世界各地的博物館，便堅持邀請貝聿銘為翻新工程操刀。

再者，貝聿銘已經到退休年紀，不想再參加任何設計投標比賽，所以如非密特朗直接招聘他，他亦未必會願意去接下這個項目。由於此項目在設計上和政治上都十分複雜，貝聿銘要先在法國住下半年，了解過當地的文化後，才決定接受這項工程。

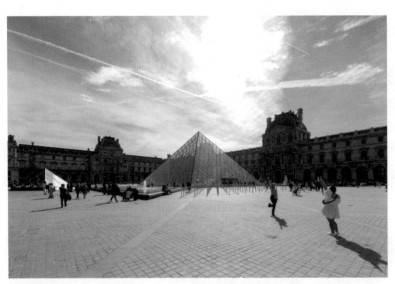

↑ 新主入口

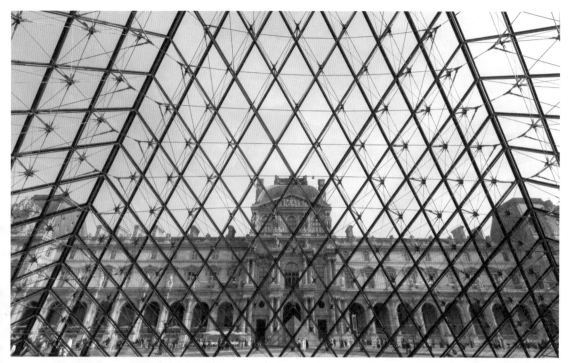

↑只需很幼的鋼纜便可支撐一個巨型的玻璃結構

一座極度混亂的博物館

羅浮宮原是法國國王的皇宮，在 1793 年改為博物館和財政部的辦公室。這種古代的建築在很多方面都不能符合現代建築功能上的要求，當貝聿銘設計翻新方案之前，發現羅浮宮作為國家級博物館，有很多嚴重的問題：

1. 嚴重欠缺展覽場地，近 30% 展品要存倉或外借其他館；

2. 展覽空間欠缺整理，人流空間與展覽空間互相重疊，令室內空間過分擠迫；

3. 沒有停車場，大量旅遊巴和的士停泊在博物館的四周，造成市內交通嚴重擠塞；

4. 入口設計出現嚴重問題，大部分訪客都不知道主入口的位置。

貝聿銘的設計理念是要重新規劃主入口，讓主入口與東、西、北廂之間的距離相若，而新主入口的位置一定要在現有的建築群之前才可突顯其重要性，同時一定要大得可容納每日數以萬計的人流。

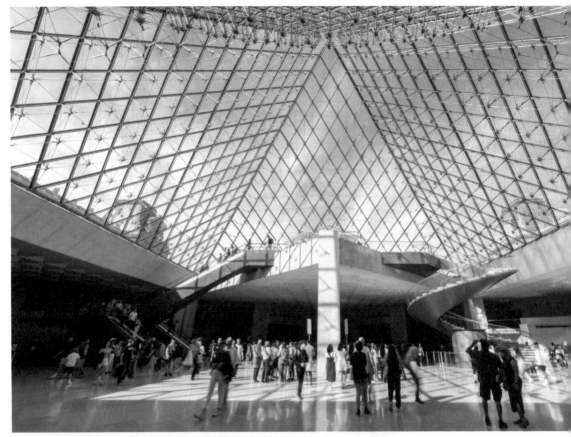

↑ 中庭式的設計讓旅客在陽光下凝聚和活動，充分表現了中國建築強調的天人合一的概念。

極具爭議性的玻璃金字塔

1989 年貝聿銘為羅浮宮進行翻新工程，其中一個重點是新主入口不可嚴重破壞現有建築群的外觀，那便是設計上的最大問題。要尊重法國人的建築文化，同時又要有自己的建築風格，但又不能太過突出，談何容易！

貝聿銘的處理方法是用玻璃作為主要的材料，一來不會嚴重破壞現有建築群的外觀，二來能把陽光帶進地庫裡，以延續貝聿銘中庭式的設計風格。貝聿銘選用了金字塔的形狀，因為三角形是幾何學上最穩定的形狀。儘管是 30×30 米的結構，也不需要柱和樑，只需很幼的鋼纜便可支撐一個巨型的玻璃結構。

這個巨大而簡潔的設計能清晰地標示出主入口的位置，同時亦不會嚴重破壞原有建築的外立面，兩者兼得，某程度上便突顯了中國人的「中庸之道」。

由於法國人不明白「中庸之道」的道理，所以當這金字塔的方案一出台時，便舉世嘩然，貝聿銘的設計被傳媒猛烈炮轟得體無完膚——為何巴黎要金字塔？這裡不是埃及！

更有部分恨他入骨的法國建築師刻薄地說：「我們一開始對中國人就沒有太大的期望，但想不到他給予我們的設計是一座陵墓（因為金字塔是法老王的陵墓）。」

當貝聿銘與一眾法國建築師會面時，他們除了瘋狂地狠評貝聿銘的金字塔方案之外，更質疑「為何新主入口的位置不在巴黎的中軸線之上」（巴黎的中軸線是羅浮宮—協和廣場—香榭麗舍大道—凱旋門—新凱旋門），因為整個巴黎都是以這條軸線作為中心，並以放射式網絡來規劃道路。

一眾法國建築師的批評簡直如火箭炮般射進來，連協助貝聿銘的法文翻譯員也被嚇倒，貝

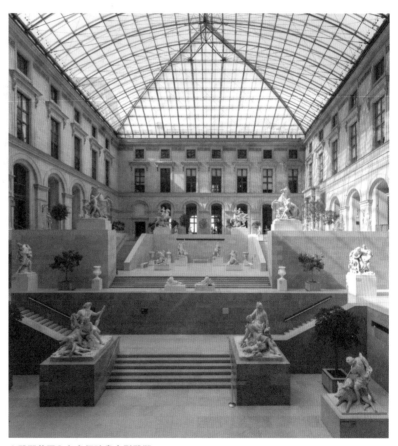

↑ 雕塑花園內有多個珍貴大型雕塑

聿銘唯有沉著應戰。他的解釋是：兩點成一線，三點成一面，三角形是最簡單、最基本的幾何圖形，這個新主入口就是用最簡單的結構來建造的。這不是金字塔，更不是陵墓，而是三角形立體化，是幾何學的基礎元素。唯有用最簡單的方法才可以減少結構部件，從而減少對現有建築群外觀的破壞。另外，貝聿銘亦建立 1：1 的臨時金字塔框架，用以解釋玻璃金字塔與建築群的外觀的關係，藉此爭取市民的支持。

貝聿銘的解釋不知是否令一眾法國建築師接受，但一定令一個人接受，就是密特朗。幸好密特朗能在設計過程中，一直支持貝聿銘，並協助貝聿銘取得財政部的支持撥款，並同意暫時遷出羅浮宮東北翼以讓出足夠的空間來安放展品。最重要的是他能夠在 1988 年成功連任，否則金字塔的方案很可能因為政治壓力而得不到足夠的資金，胎死腹中。

帶有中國建築味道的歐式建築

這個博物館可以說是採用了中國四合院的一進院、二進院、三進院的格局。第一進院是商場加停車場，第二進院是新主入口和東、南、北廂的入口，第三進院是羅浮宮的內院。這亦是貝聿銘所慣用的中庭式設計，如前文也提到的美國國家美術館東翼、北京的香山飯店也是這格局。主入口下的中庭容許旅客在陽光之下凝聚和活動，這便是中國建築強調的天人合一的概念。

另外，主入口旁邊是一個大型的雕塑花園，旅客亦可以在陽光之下欣賞多個珍貴大型雕塑，而在上方的走廊可以觀看低處的人群活動。這亦是蘇州園林中常見的「看」與「被看」的建築風格。

妥善解決人流問題

貝聿銘在這個項目做得最出色的地方，便是將人流妥善地分散，因為翻新前羅浮宮的入口很不清晰，參觀路線亦不暢順，經常會在幾個熱門的區域內出現人流瓶頸的情況，例如展示名畫《蒙娜麗莎的微笑》、米高安哲奴的雕塑作品和法國皇室收藏品的展廳，長期都有大量旅客停留，導致人流擠塞，而造成大量「參觀死位」。

首先，他在現有主入口前設置了一個停車場，讓大型旅遊巴停在地庫之內，從而減少附近道路的擠塞情況。然後在停車場與博物館之間安排一個小型的地庫購物中心，購物中心另外加設了地下副入口，這樣便大大疏導地面主入口的人流。

貝聿銘除了加蓋了玻璃金字塔來作為新主入口之外，還加建了一個倒轉的玻璃金字塔，連接新地庫入口和停車場入口。這個做法除了加強了新入口的重要性，貝聿銘亦巧妙地利用陽光來作為清晰的指引，因為在黑暗的地庫裡，陽光便是最明顯的標記，讓旅客可以在沒有標示的情況下，順利到達博物館入口。

至於最具爭議性的玻璃金字塔，它除了在地面上有一個三角形的結構之外，其實這個巨型的天井連結了南、西、北三翼的展廳，好讓旅客經過地面主入口，再乘扶手電梯至地庫。跟著旅客便可以自由地直接到達南、西、北翼三邊。

倒轉
金字塔

新主
入口

旅客無須從南翼，經過東翼才能來到西翼，這樣便大大增加了參觀路線的流動性，亦疏導了在各展廳內的人流，給予更充足的空間來讓旅客欣賞不同的展品。

最後，貝聿銘的方案順利完成，亦大獲好評。這個案例，除了證實貝聿銘的想法是對的之外，亦證實了成功除了努力，還需要有很堅定的信念，欠一點堅毅，貝聿銘很可能會妥協並修改方案，玻璃金字塔的方案便中途夭折。原

來相信自己，才能在眾人非議下實現理想，成功絕不會是偶然。

將郵政局變身
做酒店

A02 羅浮宮郵政局
La Poste du Louvre

● 50 Rue du Louvre, 75001

歐洲有很多古舊的建築都因為時代和建築法例的變遷，而未能繼續保留它們原有的功能，所以便需要作出一定程度的改建。有一些古建築可能由於改建成本高昂，或商業價值不高，發展商寧願選擇全面拆卸重建，也不會改建。不過，巴黎市中心有一座特別的公共建築，經過改建後，不單保留原有味道，並且提升了整個都市空間的價值，這就是距離羅浮宮僅步行五分鐘路程的羅浮宮郵政局（La Poste du Louvre）。

改建舊建築

歐洲很多古舊建築的外牆其實都是一個獨立的結構，然後再局部連結至室內的空間，情況就好像澳門天主之母教堂遺址大三巴牌坊一樣。大三巴牌坊亦即是教堂的正面前壁，是一個獨立的結構，所以就算整座教堂燒毀了很多年，外牆仍然可以獨立保存下來。

因此，很多歐洲的建築師都會採用保留建築物的外牆，而拆卸室內所有部分的方式來保育建築，這樣便能夠保持室外的街景和舊建築的外貌，與此同時亦可以為建築物提供更合適的現代化設施，以切合空間的需要。

在巴黎市內的羅浮宮郵政局始建於 1878 年，是重要的公共建築，而且它的麻石外牆十分典雅，有很高的保育價值。但隨著郵政服務的變遷，加上室內的舊有建築空間已不能夠滿足現代建築對空間的需求，所以便需要作出大規模的重建。

這座大樓自 1960 至 1980 年代曾被改建過。當時在地下與一樓之間增建了一個夾層作為停車場之用，另外屋頂原有的閣樓因 1975 年的火災而被焚毀，取而代之的是一個平台。

隨後在 2012 年，管理層才正式決定重新改建這座大廈，並通過國際設計比賽從 70 多位法國本地和海外的建築師中挑選出 Dominique Perrault 來負責設計。他的方案之所以得到評審認同，是因為方案能夠活化這座古舊的公共建築，亦讓它變成都市內重要的空間。

↑ 位於首層的小型郵政局

↑ 不同的鋼結構

新的保育嘗試

在這個項目中，Dominique Perrault 作出新的嘗試，將郵局改建成綜合大樓，結合有 82 個房間的五星級酒店及餐廳、屋頂酒吧、辦公室，以及低層的商店和一間小型郵政局，好讓旅客能在這裡盡覽整個巴黎市中心各處的空間，同時為舊大樓賦予了新的靈魂。

舊建築的原結構使用了工字鐵建造，而且室內用不同的鋼拱門支撐整個空間，結構相當有韻味，因此 Dominique Perrault 不只希望保留大樓的外殼，還希望所作的改動不要破壞室內的韻味，盡量沿用舊有的結構。

不過，這座舊大樓不能滿足現代酒店的結構負荷要求，建築師於是巧妙地在室內加入了不同的鋼結構和一些斜柱，以加強整座大廈的結構承重，這樣便能夠原汁原味地保留舊大樓的結構，亦可以滿足建築的結構要求。

↑ 全落地的雙層玻璃，可增加室內的陽光。

另外，建築師聰明地將原有與新加的鋼結構塗上了新的防鏽油，這樣不單可以給予人一種煥然一新的感覺，最重要的就是新舊鋼結構能融合在一起，讓整個空間更為統一。

至於內園的改裝，建築師為了盡量增加室內的陽光，用了全落地的雙層玻璃，增加室內光的同時，亦避免室溫因陽光增加而上升，也能夠製造一個較安靜的環境。

由於增加了整個結構的承重，建築師可以加入很多新的環保建築設計元素，例如讓這座大廈連上巴黎市內的中央供暖和空調網絡，亦增加綠化屋頂和太陽能板，進一步減少耗電量，還添置了雨水收集器，作植物灌溉之用，以及在地庫停車場加入電動車充電機。這些新的設施全是一般古典大廈不能做到的，但是在新的結構之下，便能夠作出這樣的調整，因此設計奪得多個環保認證的大獎，例如 NF-HQE Rénovation、LEED Core & Shell、

BREEAM 等環保認證。

尊重公共空間

由於這座大廈原是公共建築，建築師在改建時不希望首層的空間全是私人物業範圍，所以讓首層的局部變成公共空間，好讓這座公共建築可以延續與民共享空間的使命。建築師在首層除了安排了一部分空間作為郵政局之外，部分地方更改為商店，而中央的天井空間則開放給公眾使用。公眾人士不單可以在這裡停留，亦可以進行一些藝術活動。

總括而言，Dominique Perrault 處理得最好的地方就是為這座典雅的建築提供了新的功能，在不影響外立面結構的前提之下，能夠增加大廈的承重，並且能增建新的設施，滿足現代建築在結構上、安全上和環保建築法律上的要求。除此之外，他以簡潔端莊的一體性設計，精巧地結合新舊建築，避免讓人感到落差。

↑中央的天井空間開放給公眾使用

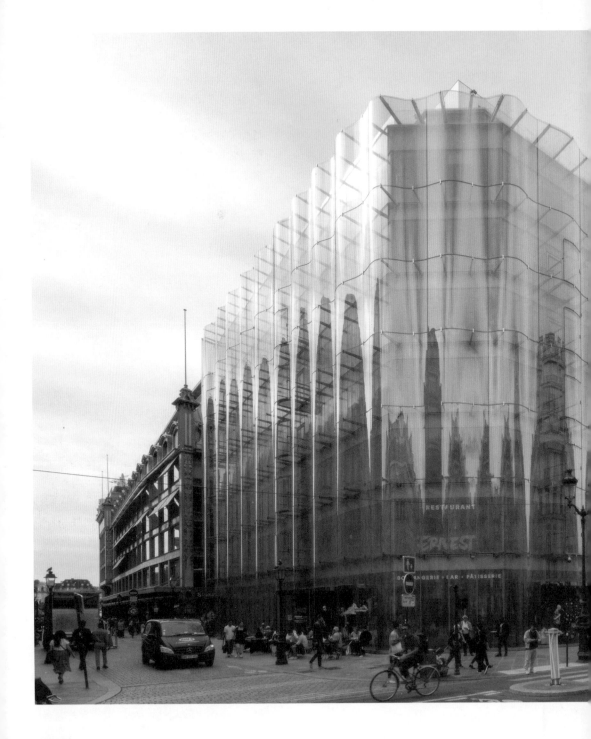

在東京是含蓄，在巴黎是怪獸的設計

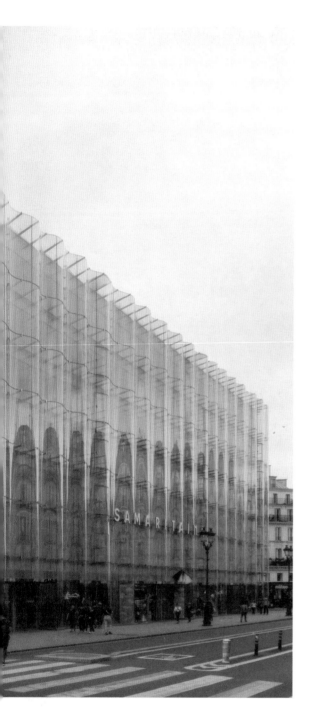

A03 莎瑪麗丹百貨公司
La Samaritaine
● 9 Rue de la Monnaie, 75001

世界上很多業主都希望邀請一些有名的建築師來為他們的項目做翻新工程，藉著建築師的名氣來為舊建築帶來新的氣象，並且以新設計吸引新的顧客，甚至讓旅客慕名而來，參觀這座新建築，從而帶來新的客源。情況就好像香港的 1881 一樣，它便因為建築設計的特點而吸引了大量旅客來觀光。

在法國巴黎著名商業區內有一間歷史悠久的百貨公司——莎瑪麗丹百貨公司 (La Samaritaine)，同樣透過這種方式來翻新舊百貨大廈。他們邀請了日本著名建築師事務所 SANAA 和室內設計工作室 Yabu Pushelberg 分別負責外觀和內部的改造工程，但是他們為這個工程付出了沉重的代價。

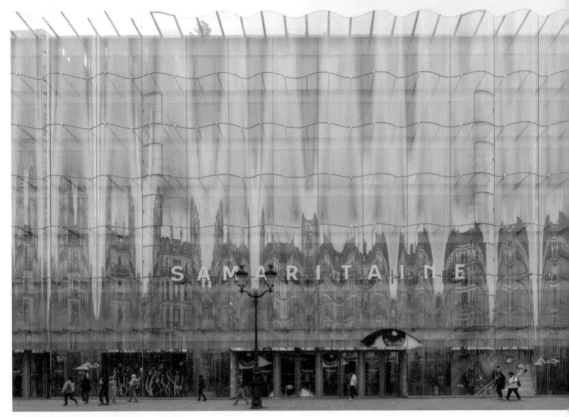

↑ 玻璃幕牆是呈波浪形的設計

挑戰傳統的代價

SANAA 使用了極度簡約的手法來設計大廈的外牆。他們先拆毀了以石材為主的舊有外牆,並加上一堵巨大的玻璃幕牆,再用了很微細的框架來支撐玻璃,所以在玻璃幕牆上,基本上是看不到玻璃框的。值得留意的是,新建的玻璃幕牆是呈波浪形的,線條感確實明顯地與沿街的建築有所不同,但無疑點綴了整條街道。

這個設計拆卸一個以石牆為主的外牆,並改建為落地玻璃,盡顯簡約含蓄。這種以玻璃幕牆為主的設計在東京市十分普遍,若從日本建築師的角度來理解這個設計,是相當低調和含蓄的做法,所以很難理解為何會被人批評。

不過,由於 Rue de Rivoli 是巴黎相當著名的購物街,而且離羅浮宮只有兩個街口,再加上在這條街道的兩旁,沿街都是以歐式古建築為主,是擁有強烈地方色彩的建築群,因此對有

強烈信念的巴黎人來說，這個玻璃幕牆的建築就有如外星異物一樣，難免引來大量居民的反對。他們認為這個做法嚴重地破壞購物街的整體性，以及巴黎以美麗而聞名的城市景觀，部分人更訴諸法庭，令工程一再延誤。

欣賞傳統的特色

建築師雖然想為這座大廈帶來新的氣象，但是他們沒有完全漠視大廈的傳統特色。這座大廈其實是由購物中心、酒店和辦公室組成的細小建築物，需要改建的主要是購物中心的部分。

購物中心最大的特色便是有一個巨型天窗，設計師修復了天窗，令頂層充滿陽光，同時讓陽光可以直透各層。另外，樓底有一定的高度，餐廳的空間也隨之而變大了，讓食客可以在更

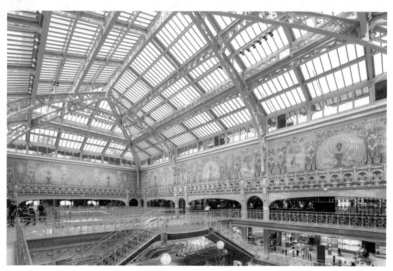

↑巨型天窗讓陽光可以透進各層

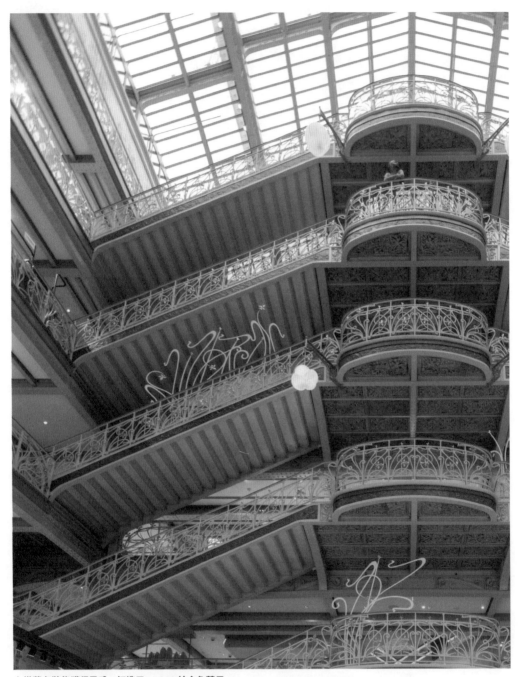

↑從舊有裝飾獲得靈感，打造了 16,000 片金色葉子。

舒適的環境下用餐，好好享受這個空間。

整個天窗仍然保留著舊有的結構框架，同時重新塗上油漆，盡量令室內變得潔淨和輕巧。至於室內，由於舊有的欄杆已經老化，所以建築師便改為使用玻璃欄杆，他從舊有裝飾獲得靈感，打造了 16,000 片金色葉子，成為欄杆的一部分，盡量保留傳統的元素，同時煥發出新的生命力。

此外，天窗的玻璃材料具備隔熱功能，而且微微帶有藍光，讓室內空間的陽光偏藍，但是牆壁上是黃色的畫。藍與黃的對碰，讓空間內的顏色感變得相當特別，更有動感。設計師也巧妙地在扶手電梯和欄杆旁加設了簡潔的燈光，令人耳目一新。所以，這些新建的部分與傳統鋼結構配合起來，產生一種新舊交替的感覺，因此帶來嶄新的購物體驗。

總括而言，建築師通常會希望能夠在項目中顯現自己的設計風格和原意，今次日本建築師 SANAA 善用他們熟悉的玻璃幕牆，其實手法並不霸道，只是希望用新穎的材料、新穎的手法，為古建築帶來新的面目。但是這樣創新的設計確實與街道四周的環境有相當明顯的區別，一時間未能令附近居民接受而引起了激烈的反抗和帶有惡意的批評。不過，當他們見到實物之後，慢慢便接受了新建築為傳統街道帶來的新風貌。

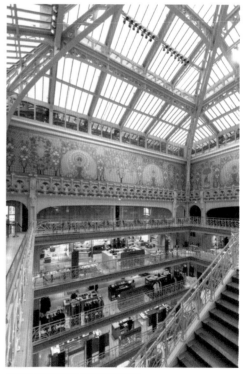

↑ 黃色壁畫與室內空間相映成趣

在古典建築中創造出自己的風格

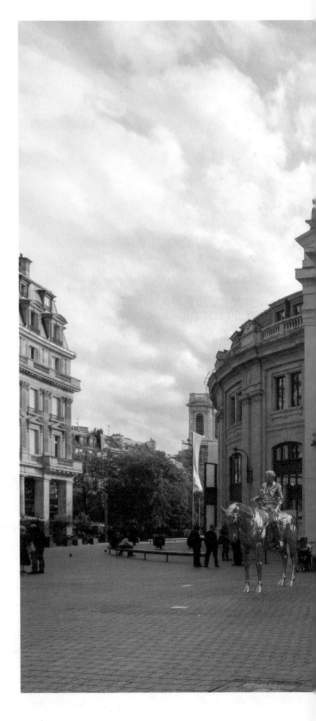

A04 巴黎商品交易所（皮諾私人美術館）
Bourse de Commerce
● 2 Rue de Viarmes, 75001

日本建築大師安藤忠雄（Tadao Ando）揚名國際，名成利就，再者他已開始踏入退休的年紀，早應該慢慢淡出江湖，享受退休的生活。但是在 2017 年，他接受了一個新挑戰，便是得到法國皮諾家族的邀請為他們在巴黎設置一座新的私人美術館。

這座美術館始建於 16 世紀，是巴黎當地第一座中央無柱結構的建築，在 18 世紀成為玉米市場，隨後在 1889 年改建成巴黎商品交易所，所以在當地是相當重要的古蹟。安藤忠雄的任務便需要在這座重要的古蹟中創造具特色的美術館。只滿足功能上的要求並不困難，但是若要在古蹟中創造具自己風格的建築設計則極考功夫。

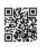

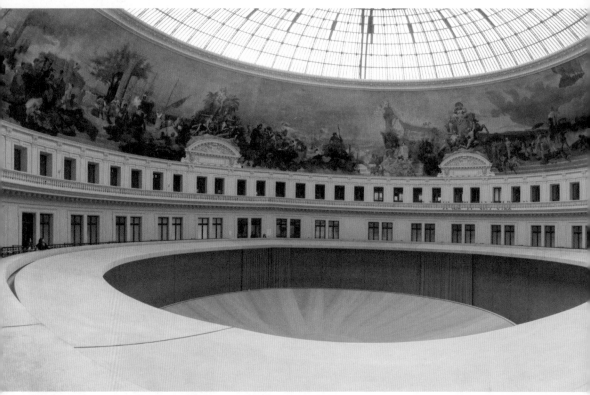

↑屋頂天窗的下端畫有一幅相當大的環迴壁畫，是這座建築物的最大特色。

內外夾擊

假若大家對安藤忠雄的設計有所認識的話，就會知道他一直堅持用清水混凝土來作為建築的主要材料，並且刻意去利用陽光與清水混凝土結構牆來製造光與影的對比。

這所交易所是 16 世紀的建築，外牆帶有強烈的巴洛克建築色彩，室內的中央部分還有一個很大的圓拱形玻璃天窗，為交易廣場帶來自然光。在天窗屋頂的下端畫有一幅相當大的環迴壁畫，並成為這座建築物的最大特色。由於此建築物的室內和室外都有非常強烈的建築元素，因此任何的加建或改建都有很大機會會影響原設計，這對建築師的發揮帶來極大的限制。

巧妙地引進自己的風格

在這種「內外夾擊」的情況下，安藤忠雄並沒

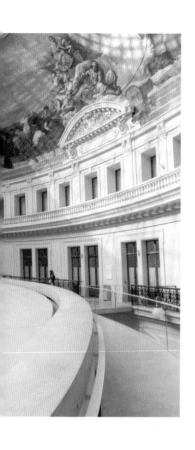

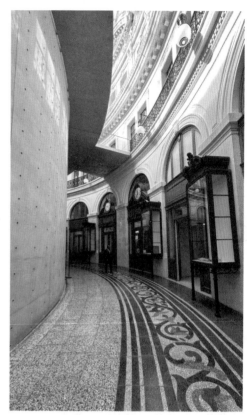

↑ 在原中央廣場的空間處設置了一道約九米高的圓形牆，將中央廣場與四周的展廳分隔。

有打算妥協，仍堅持去使用清水混凝土來作為建築物的主要建築材料。他在原中央廣場的空間處設置了一道約九米高的圓形牆，將中央廣場與四周的展廳分隔。由於整個中央展廳被厚厚的混凝土牆包圍著，所以旅客可以忘卻四周的環境，專心地在陽光之下欣賞展品。

在這道圓形牆之上設有樓梯和環迴走廊，好讓旅客可以從地下緩緩步行至一樓及二樓，

為旅客帶來另類參觀的體驗，亦統一了整個空間的功能。因為原大樓只有一條窄窄的樓梯來連接各層，現在這一條圓形樓梯則可以將上、下的人流集中在中央廣場部分。新建的環迴走道更連接原建築二樓部分的室內露台，這便巧妙地將新舊建築部分連結在一起。

另外，原建築中央大廳的陽光效果很具特色，當陽光照射在室內時，由於天窗呈圓形，便會在屋頂天花的牆身上照射出一個圓形的倒

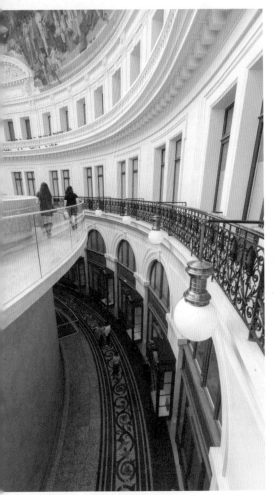

↑圓形牆之上設有樓梯和環迴走廊

影。由於影子會根據陽光的角度而調節,所以在室內是可以感受到早午之間和四時之變化。同時,陽光照在平滑的清水混凝土結構牆之上,可創造陽光與牆身的「粗」與「滑」之對比。以陽光來作為空間設計的主要元素亦是安藤忠雄很喜歡的建築設計手法,與其建築理念不謀而合。

由於安藤忠雄基本上只是在室內加設了一道圓形的牆,所以在視覺上並沒有對建築物的室內空間和外形造成太大影響,這不單尊重古建築的建築外貌和城市的街景,清水混凝牆亦充分展現了安藤忠雄特有的建築風格,是相當合適的組合。

艱難的施工

安藤忠雄在室內加設一道九米高的混凝土牆,操作看似簡單,實際上要考量地基結構問題。興建這道混凝土牆,需要進行地基部分的工程,有機會導致地下水流失,令原建築結構受損。再者,運送機器和建築材料至古蹟之內也是一門學問,因為原建築並沒有任何大型吊裝口,不過幸好首層的大門頗高,所以還可以運送一些小型的機器至室內。

另外,清水混凝土的關鍵是水分的控制,但由於室內通風情況不理想,比較難散熱和讓水分蒸發,因此若要做出平滑的表面,則需要精確地施工。

總括而言,安藤忠雄在這一次的改建工程中表面上雖然改動不大,但若要在古蹟中增加室內空間的實用性,同時要在設計中表現出自己的風格,這確實是絕不容易做到的境界。

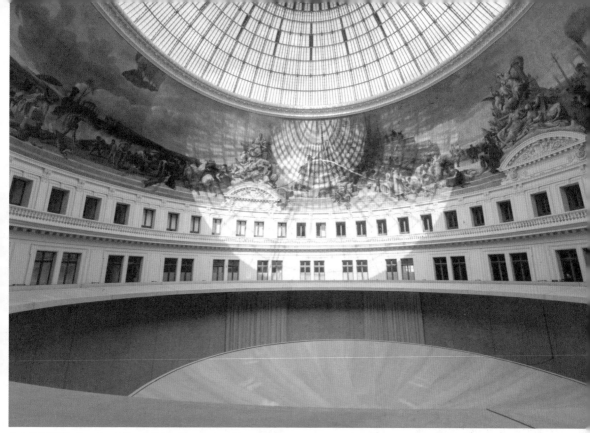

↑當陽光照射在室內時，由於天窗是圓形的，便會在屋頂天花的牆身照射出一個圓形的倒影。

↑走道連接原建築二樓部分的室內露台

沒有入口大堂
的商場

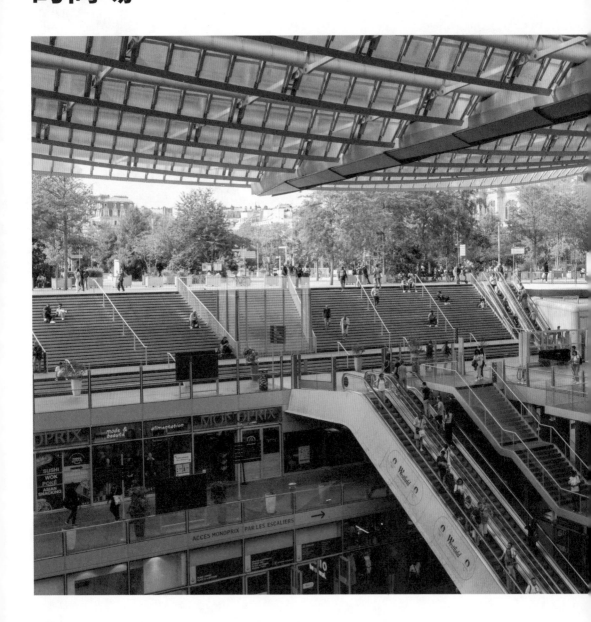

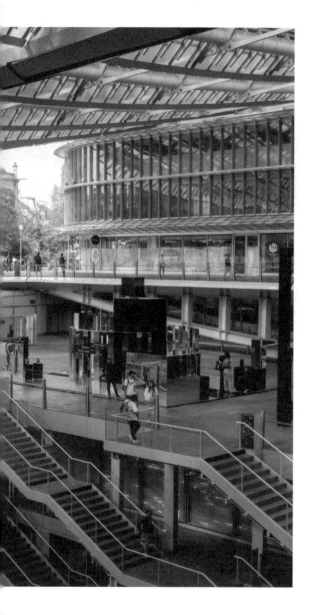

建築師經常與物業管理的職員發生衝突。不少建築師都希望能夠在設計上連接建築物內的私人空間與城市空間，讓人與人之間有更多交流的機會，但是這個想法容易衍生很多管理上的問題，很多物業管理公司的職員大都不會支持這類型的設計，因此絕大部分開放性的公共空間設計都會「胎死腹中」。

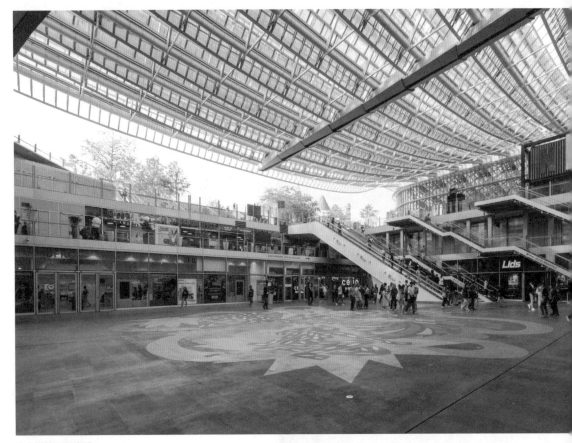

↑ 大型的下沉廣場

開放性空間的缺點

如果將室內的私人空間變成全開放或半開放性的空間，這無疑會擴大整個項目的空間感，但也會令私人物業範圍內的人流變得比較複雜，而且不是每一個用家使用公共空間時都會守規，他們可能做出弄污公眾地方、破壞公共設施或滋擾他人的行為，例如隨處便溺、塗鴉、在室內空間處擺賣或行乞，又或者大聲播放音樂和高聲談話等。所以，物業管理公司都希望能夠將私人和公共空間明確區別開來，好讓他們能夠妥善管理。不過，大型購物中心巴黎大堂廣場（Westfield Forum des Halles），便挑戰了公共空間與購物空間的定義。

突破公共空間的界限

一般的購物中心會清楚定義出公共空間和室內購物空間的界限，在香港最簡單的方法就是用有冷氣和沒有冷氣的地方來劃分。不過，巴

↑ 購物中心與四周的綠化空間融合在一起

黎大堂廣場購物中心採取了一個完全「無縫交接」的方式來設計城市的公共空間和私人商業空間，讓市民能夠完全無障礙地進入購物中心的範圍。

當顧客步入購物中心的範圍時，放眼望去並沒有富麗堂皇的雲石大堂，大堂門口亦沒有高高的玻璃門和金碧輝煌的水晶燈，更沒有嚴肅的保安，取而代之的是一個全開放式的空間，讓顧客可以緩緩地步行至地下的購物空間。購物

中心的主入口是一個大型的下沉廣場，這個無障礙的公共空間可以讓公眾隨意停留休息，亦會不時舉行推廣活動，讓整個購物中心變成城市內具凝聚力的空間。

根據建築師 Patrick Berger 和 Jacques An-ziutti 所述，這個購物中心其實是一個花園，所有通道都能與四周的綠化的空間融合，讓顧客有置身於公園之內的感覺，以舒適的心情享受購物的樂趣。

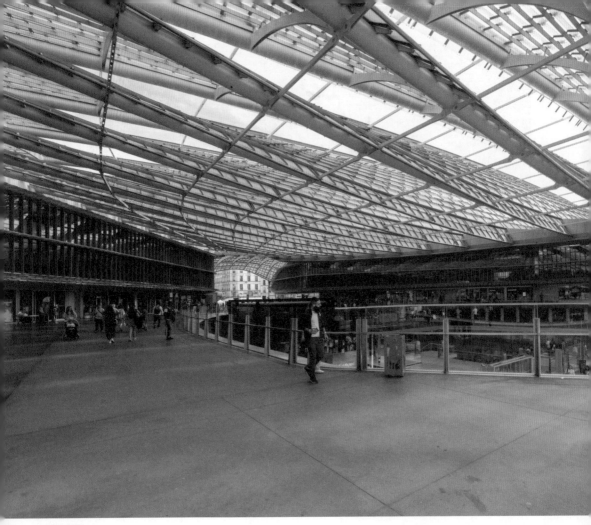

↑ 巨型天幕

巨大的天幕

若要讓這個下沉廣場變得成功，便必須要考慮氣候的問題。除了要顧慮天雨的情況之外，巴黎的夏天頗熱，冬天亦會下雪，這些都嚴重影響購物體驗。於是，建築師在下沉廣場之上加設了大型的天幕，從而減少天氣的影響。

不過，若要加裝這塊龐大的天幕，便需要在結構和美學中取得平衡，因為一個全長 140 多米跨度 96 米的巨型天幕需要又粗又大的鋼結構部件，大大影響樓底的高度和室內的空間感。為了盡量隱藏粗大的鋼結構，建築師把最大一條的鋼樑設置在中央，各橫樑連接主樑，橫樑之上連接了玻璃百葉來阻擋陽光，好讓室內的陽光能夠變得溫和。

建設巨型天幕還需要考慮消防排煙的問題，因為當這麼大的空間發生火警時，濃煙便很容易困在天幕之下，因此適當的排煙系統是必須的。不過這需要在天幕之下設置大量的消防排煙管道，會嚴重影響觀感和下沉廣場的採光。建築師便想出了一個很聰明的辦法，便是讓不同的天幕有不同的通風口，不但可以讓濃煙自然排出，亦有足夠的陽光和自然的通風，使下沉廣場和整個中央部分變得更為宜人和舒適。另外，整個購物中心是以東、西軸分開，東、西兩端的全開放主入口讓首層的空間都能夠做到舒服的空氣對流。與此同時，東、西的中軸亦連接了天幕的通風口，讓地庫的空氣能更有效地流動至室外。

旺丁旺財的設計

下沉廣場連通整個地庫，讓地庫的商店如在首層的街舖一樣，大大增加店舖的曝光率，更容易接觸顧客，從而吸引人流走進室內購物。

購物中心相當舒適，每天招來超過 15 萬人觀光，每年有超過 3,700 萬人到訪。極高的人流讓生意長期興旺。

總括而言，整個購物中心的設計雖然簡單，但是環境相當舒適，連結了公共空間和室內的購物空間，並且讓室外的人流更有效地進入室內，令商場財丁兩旺，確實是優秀的公共空間設計。

Café
9h30 > 17h30

Librairie-
boutique
9h > 17h45

細小但特別的
博物館

A06 橘園美術館
Musée de l'Orangerie

● Jardin des Tuileries, Place de la Concorde
(côté Seine), 75001

大多建築師都會因應地盤的環境或建築物的
功能而調整設計，而有一些建築師則會將建築
設計視為藝術創作，將設計重點放在外形上，
把建築物設計成像雕塑一樣。在巴黎市中心
有一座細小的博物館——橘園美術館（Musée
de l'Orangerie），則是用另一種方式設計。
它不單沒有華麗的外形，亦沒有甚麼特殊的
空間，一切的佈局都是以展品的需要為核心。

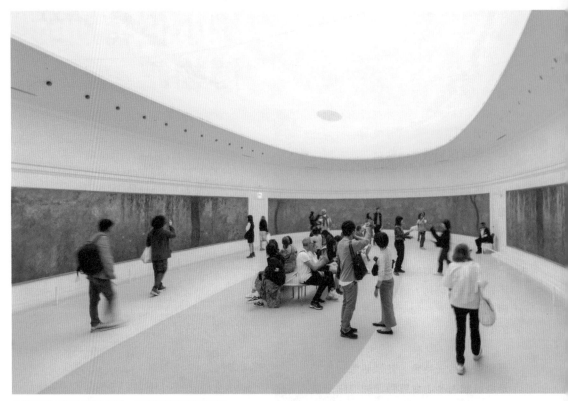

↑ 鵝蛋形展館的四壁為弧形，更好地展示湖畔的景色。

細小但特別的博物館

巴黎市中心有很多重要的博物館，當中最有名的自然是羅浮宮，其次便是奧賽博物館（Musée d'Orsay），在塞納河上旁邊的巴黎皇家宮殿（Domaine National du Palais-Royal）也有不同的展品。這幾座博物館都大受歡迎，經常大排長龍，而且欠缺合適的空間來展出較大型的展品。1922年，法國著名畫家莫奈（Claude Monet）將八幅巨型油畫《睡蓮》（*Water Lilies*）獻給法國，為了有合適的空間展出畫作，政府便在羅浮宮博物館不遠處興建了一座細小的博物館來展出這幅名畫，因此建築設計師基本上只須根據畫作的需要來構思設計。

這座細小的博物館始建於1852年，當時法國國王拿破崙三世希望在這裡興建溫室來栽培橘樹，好讓冬天時也可以有足夠的橘子吃。經過多年之後，橘園除了用來栽培橘樹，也

用於舉辦音樂會、藝術展覽和動物展覽等等，隨後在 1922 年改為博物館。

莫奈的畫作《睡蓮》全長 91 米，高兩米，描繪了不同景色的蓮花池。由於當時的建築師 Camille Lefèvre 是完全根據畫作的特點來設計，因此整座博物館分成兩個鵝蛋形展館，每一個展館均展示四幅畫。展館內的牆是弧形的，因為每幅畫作都接近十米長，如果是以平面的方式展示，旅客未必能夠清楚看到畫作的兩端，而弧形的空間更能有效地展示湖畔的景色，讓這幅珍貴的畫作活靈活現地呈現於觀眾眼前。這個展示方式亦讓大家以一個較舒服的角度欣賞畫作，視覺效果非常不錯。由此可見，鵝蛋形展館空間所創造的體驗與四四方方的展館截然不同，造成強烈的對比。

展館還有另一特色，就是鵝蛋形的天窗。當走進展館內，便會感到溫暖的陽光從上方灑下來，營造柔和的氛圍。而且由於展館是東西向的關係，所以可以感受到陽光從早到晚的變化，在不同時間賞畫會有不同的效果，讓整個室內空間的體驗變得更具層次感。

強烈的空間對比

博物館不能只展示一幅畫作便足夠，需要擴建一些展覽空間，以展出其他展品。於是建築師 Olivier Brochet 在 2000 年負責擴建，挖出地庫，並加入商店、新的展覽空間、演講廳、教育空間、圖書館等。

這座博物館初期的入口前面有個公園，讓旅客進入博物館前排隊或休憩，是一個緩衝空間。當進入主入口之後，需要經過一條橋才到達首層的重要展館——《睡蓮》展館。由於主入口和展館有一條橋作分隔，明顯區分出重點區域和一般空間，而且橋道空間相對於主入口的接近全開揚，彷彿在引導旅客緩緩

《睡蓮》展館是鵝蛋形的

↑ 主入口和《睡蓮》展館有一條橋作分隔

走進展館裡，而展館裡是全封閉的空間，旅客從主入口走到展館，會感受到空間層次的對比和差異。

另外，博物館的地庫有另一個展覽空間。旅客在重點展廳觀賞過莫奈的畫作後，可沿著樓梯在天窗之下步行至下層的展廳。下層空間雖有天窗，但較暗，與上層明亮通透的環境不一，造成了光與暗的對比。此外，下層空間是新建的，使用了清水混凝土，陽光穿透天窗輕灑下來，照射到混凝土牆上，形成粗與滑的對比。因此，博物館的面積雖然不大，展品也不多，但是在空間層次和光暗對比上有細緻的處理，為旅客帶來新穎的體驗。

總括而言，這座博物館雖然沒有華麗的外形，亦沒有特別的展覽空間，唯一較為有特色的便是那條橋和下沉空間，但博物館巧妙地利用了弧形的牆壁展示莫奈的名畫，讓旅客能夠以最佳的角度欣賞畫作。博物館更在空間

↑ 下層的展廳，陽光穿透天窗輕灑下來。

設計和採光上花心思，讓這幅「鎮館之寶」成
為焦點，而旅客並不會有像去參觀百貨公司
的感覺，眼花撩亂，能更專注地觀賞、親近
大師莫奈晚年的畫作。

①–③ 龐比度中心 Centre Pompidou ／ 巴黎聖母院大教堂
Cathédrale Notre-Dame de Paris ／ 巴黎建築與都市規劃中心
Pavillon de l'Arsenal

（巴黎第四區）

B. 市政廳區

Arrondissement de l'Hôtel-de-Ville

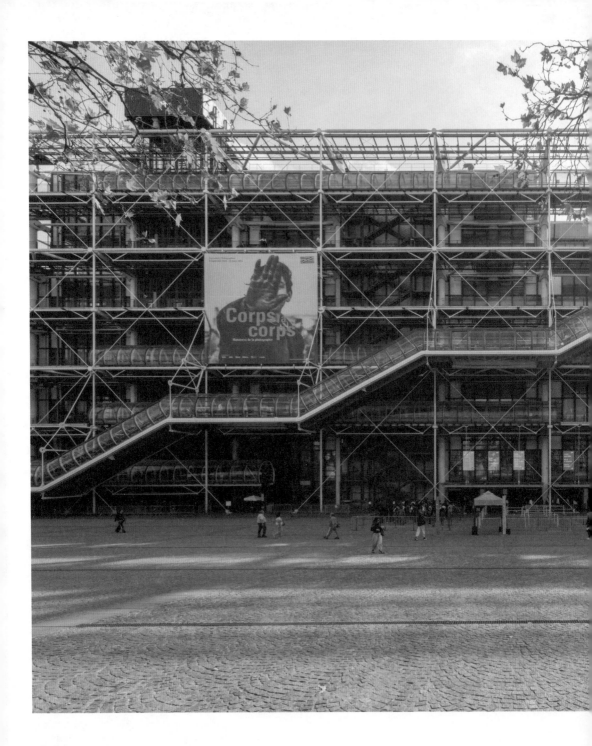

內、外反轉的建築

建築師會嘗試透過不同的方法來展現具創意的設計,有些人希望突顯建築物的外形,有些人則希望突顯建築物的空間,更有些人希望能帶給人一些特別的感覺,例如奢華或夢幻。但是英國大師 Richard Rogers 和意大利大師 Renzo Piano 便嘗試創造一個新的系統,讓大家重新思考建築設計的格局。

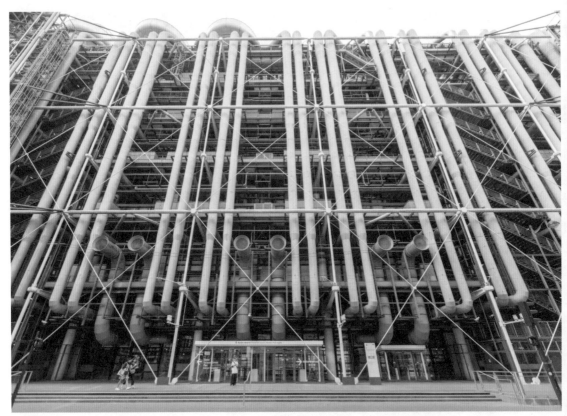

↑ 把整座大廈的水管、排煙管道、空調管道、電梯、扶梯外露出來

極度大膽的嘗試

有一座細小的美術館，名叫龐比度中心（Centre Pompidou），一直以來都是巴黎市內地標之一，亦是非常著名的旅遊景點。不過，這建築物出名的原因並不是展品特別珍貴，更不是建築物外表特別美麗，而是外表特別醜陋，可以說是異常奇特。這棟建築物是 Richard Rogers 和 Renzo Piano 在設計比賽中聯合創作的設計方案，而理念其實很簡單，就是把一座大廈的內與外反轉。

在正常的情況下，若要營造通透的效果，多數會在建築物的外牆採用玻璃，讓陽光盡量射進室內，用家亦可從室內望向室外。如果外牆是實牆的話，便多數用石材、鋁板或油漆等材料來粉飾外牆。至於建築物的內部，一般會把不需要陽光的地方如電梯、樓梯、水管、空調管道等不漂亮的部分盡量隱藏。

不過，Richard Rogers 和 Renzo Piano 在 1977年則作了非常大膽的嘗試，他們把整座大廈的水管、排煙管道、空調管道、電梯、扶梯都放在外牆之上，讓室內展覽空間的機電管道減少，變得更為寬敞，亦有更高的靈活度。

這個美術館使用了鋼結構，並將結構柱盡量設置在展覽空間之外，情況就好像在鋼結構框架中插入一個又一個的展覽黑盒一樣。其中一邊更是完全沒有窗戶，因為外牆上完全被大量的管道封閉了，阻隔了陽光射進室內，也就根本不需要窗戶了。不過，美術館的展覽空間不適合有太多陽光，這樣處理反而能帶來更好的參觀體驗。

美術館的外立面全是機電管道，雖然看似是都市中的一個「怪物」、「三不像」，不少法國人、英國人都認為實在是超級醜陋，只是一大堆水管堆在一起，但無可否認它為沉悶的大廈帶來了新的特色。

美麗的景色

美術館的外表設計雖然很具爭議性，但是它創造了一個很特殊和很有趣的公共空間。首先，美術館坐落在街道的一邊，在入口前端預留了多一點的公共空間作為露天廣場，有很多街頭藝人不時在這個廣場上表演。再者，位於美術館低層的圖書館是相當有名的、十分受歡迎的藝術空間。

當旅客經過這個露天廣場之後，沿著坡道到達兩層樓高的主入口，然後就可以乘扶手電梯緩緩地去到各層的展覽空間。為了增加扶

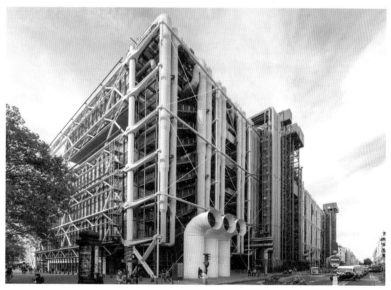

↑設計為沉悶的大廈帶來了新的特色

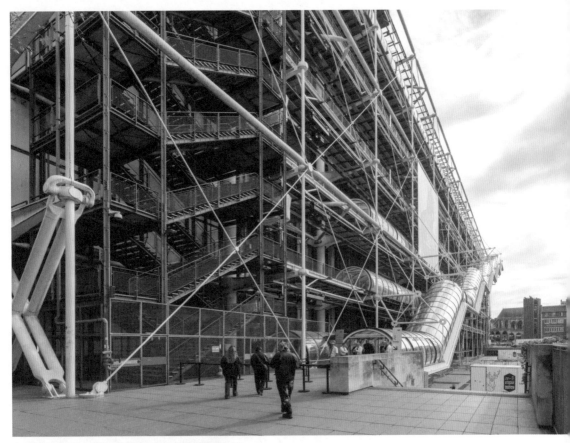

↑ 乘搭外牆上的玻璃扶手電梯時，可以盡覽四周的景色。

手電梯的獨特性，Richard Rogers 和 Renzo Piano 將它放在鋼結構以外，並蓋上圓形玻璃蓋，好讓旅客有漂浮、置身在空中的感覺。除了扶手電梯，建築師也刻意把連結各展覽空間的通道設置在西邊，而且全是落地玻璃，讓旅客能在進入展覽空間之前，欣賞巴黎西邊的風景。這種空間處理手法更容易讓旅客感到空間層次的對比。

在頂層的玻璃走廊更是俯瞰巴黎市中心一帶最好的地方，因為這座美術館比四周的建築物高。在天台的露台更可以細看另一邊的景色，不時會看見有建築系或藝術系的老師帶學生在此處寫生。天台餐廳亦是相當有名的，因為室內的裝修十分特別，以大小不同的彎曲裝飾來分隔餐廳的各部分，並利用這些裝飾來做成一系列的卡位，在用餐的同時也可以遠眺四周風光。

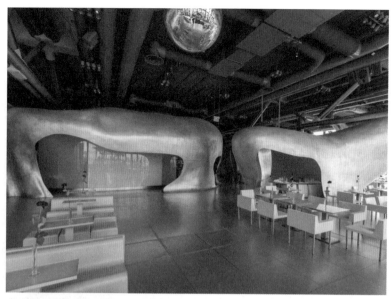

↑以大小不同的彎曲裝飾來分隔餐廳的各部分

因勇氣而留名

當年 Richard Rogers 和 Renzo Piano 具有無比的創意和勇氣，排除所有人的反對聲音，在巴黎這個浪漫和藝術之都的核心地帶內，設計一棟完全與四周不協調的建築物，簡直可以說是漠視現況，隨心所欲，更為都市帶來一個「外星異種」，破壞街景。兩人的創作，不單挑戰了舊有的建築理論，甚至把建築物的主次部分和組合的模式都重新設定。因為

一般大廈的機電管道全是設在室內，盡量縮細隱藏，但是他們將這一大堆機電管道塗上不同的顏色，盡情展現，務求改變大家對機電系統一向負面的態度，甚至可以說是內外反轉。

無論這個實驗是否成功，但他們的確改變了設計史，讓大家探討另類的思考模式，所以他們兩人都曾經獲得建築界的最高榮譽——普立茲克建築獎，並在歷史上留名。

心靈風景的
價值

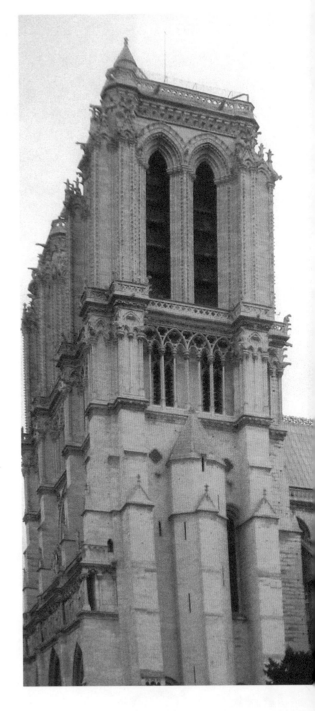

B02 巴黎聖母院大教堂
Cathédrale Notre-Dame de Paris

● 6 Parvis Notre-Dame–Place Jean-Paul II, 75004

建築物除了提供讓人生活的空間之外，亦是一個城市裡的風景和面貌，一些歷史悠久的建築更可能是一個城市的標記、地標，甚至成為了當區居民的心靈風景。

2019 年，具有 800 多年歷史的巴黎聖母院大教堂（Cathédrale Notre-Dame de Paris）發生了滔天大火，火勢迅速蔓延整座教堂，嚴重地破壞了教堂結構，標誌性的尖塔也燒毀倒下了。大火引來民眾聚集，他們圍著教堂的四周並一同祈禱和唱聖詩，希望教堂能得到上天的祝福，希望消防員能夠在短時間之內將大火救熄。在倒塌前的千鈞一髮之際，消防員最終撲滅了大火，讓教堂得以保存下來，讓巴黎市民的心靈風景得以延續下去。

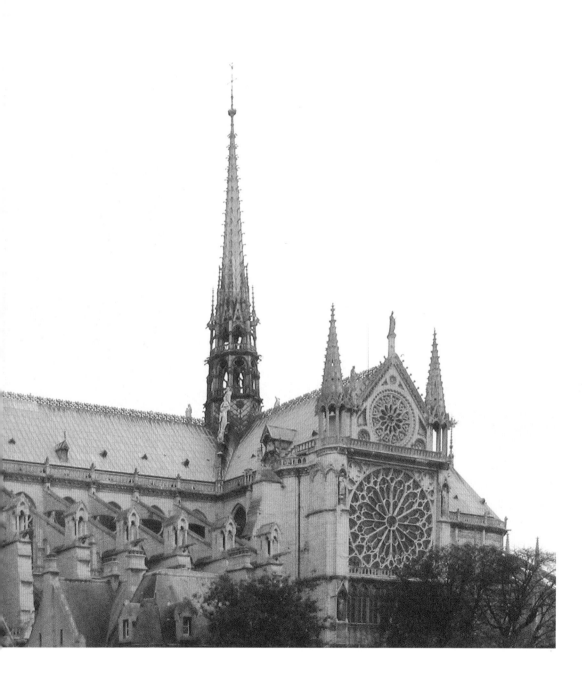

特殊的地點和地標

享負盛名的巴黎聖母院大教堂位於塞納河的核心區域，每艘遊覽塞納河的觀光船或旅遊巴，都會經過這座教堂，再加上它是歷史悠久的建築，所以相當受矚目，在巴黎人心中佔重要地位。

除了地點，教堂的建築設計也非常特別，基本格局是典型的哥德式大教堂風格。哥德式大教堂的平面多為十字形（建築學上稱為 Gothic Latin cross），而中央部分是本堂，亦是整座教堂最高的地方，兩側的側堂用了飛扶壁作支撐，承重力得以大為提升。十字交叉點便是神父進行彌撒的地方，交叉點後方便是頌經席和迴廊。至於內部空間，由於希望增大室內的跨度，所以使用了「穹稜拱頂」（groined vault）結構的拱門作支撐，使拱頂的高度和跨度不受限制。無論是縱向還是橫向，都是用拱門作支撐，所

以天花便出現了像花瓣形的圖案。這也是哥德式教堂的特徵。

哥德式教堂的窗不只是大，而且非常講究，由不同的細小拱門所組成，窗邊有很多花紋（mouldings），玻璃上也畫有不同的聖經故事，建築學上稱為「玫瑰窗」（rose windows）。陽光穿過這些特別的窗進入室內，讓信徒藉著陽光感受到神的愛和溫暖。另外，陽光是分三個層次射進室內的，第一和第二個層次是陽光從廂堂的第一個和第二個半圓拱形空間上的窗射進來，第三個層次是陽光從本堂上的窗射進來，突顯教堂內部的神聖感。耶穌十字架像的空間通常是最光亮的，而陽光可以說是哥德式教堂最重要的部分。

這座教堂的主入口前有兩座高塔，成為了一個特殊的地標，而教堂的前方有一個很大的廣場，來自世界各地的旅客都可以在室外處拍照，同

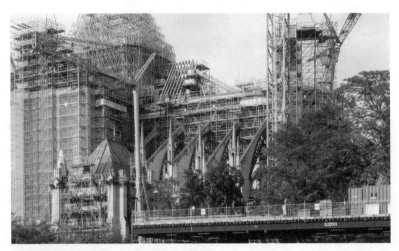

↑建築結構採用了飛扶壁，承重力得以大為提升。

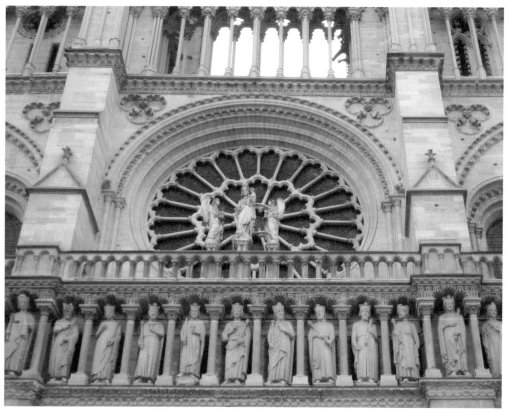

↑ 玫瑰窗

時能夠好好地欣賞教堂的外觀。因此這座教堂是巴黎的打卡熱點。

另外,除了硬件奪目之外,教堂的收藏品也是相當重要的,有一些在歷史上極度重要的宗教聖物,包括相傳耶穌被釘在十字架上時所用過的釘(Holy nail)、掛在耶穌頭上的用荊棘所做的皇冠(crown of thorns)、釘過耶穌的十字架遺骸(fragment of the Wood of the Cross)。雖然這些聖物並沒有公開展示,但由於它們在宗教和歷史上具有極度重要的地位,使整個教堂變得相當神聖。

令人心碎的火警

在 2017 年,非牟利組織「巴黎聖母院之友」(Friends of Notre-Dame de Paris)成立,並開始在各處籌集資金,用以保育和維修巴黎聖母院大教堂,但是 2019 年的一場大火使工程一度受阻。

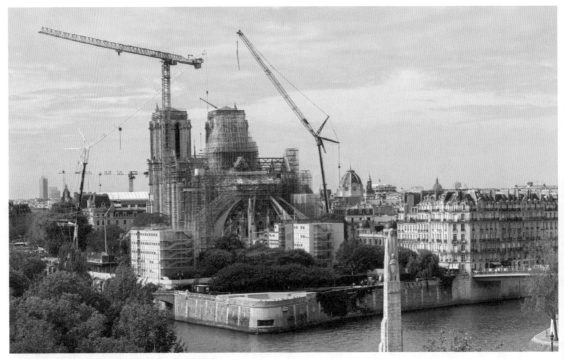

↑ 每艘遊覽塞納河的觀光船或旅遊巴都會經過教堂

巴黎市中心突然響起了火警鐘,差不多巴黎市內所有的消防員都趕至巴黎聖母院大教堂幫忙救火。教堂當時正進行大型外牆維修工程,所以在室外搭建了金屬棚架,懷疑當時有工人在棚架上抽煙,而未弄熄的煙頭燒著了棚架上的雜物,而且教堂屋頂上亦有不少雀鳥在此處築巢,加上教堂的屋頂是用木來興建的尖頂,所以便進一步地加速了火勢的蔓延。

這座教堂是舊式的設計,所以室內沒有消防系統,亦不能安裝消防噴淋系統,只有火警鐘和濃煙感應器。然而,教堂經常出現警鐘誤鳴的情況,所以起初警鐘響起時,無論是消防局還是教堂的職員,都以為是平常的警鐘誤鳴,掉以輕心,沒有即時處理。直至到火勢蔓延至大火之後,大家才知道大禍臨頭。

由於教堂是一棟哥德式建築,本堂部分樓底特別高,燃起大火後,高樓底的空間便會很快出現煙囪效應,高溫的濃煙大量在屋頂聚集,所以本堂範圍的木框架便很快起火,當消防員來到現場時,火勢已經去到一發不可收拾的地步。另外,教堂東西兩邊的塔樓都只有一條很窄的樓梯,而且基於保安理由出入口的門被鎖上了,而門鎖均是一些數百年前安置的舊門鎖,發生火警時相當混亂,職員未能順利找到合適的門

匙，進一步延誤救援工作。

拯救這場火災的其中的一個關鍵便是讓教堂的大鐘能夠保存下來，因為這個金屬做的大鐘重超過十噸，萬一大鐘掉下來，肯定會令整棟建築物的結構造成嚴重損毀，甚至乎會出現倒塌的情況。最後需要由消防員經狹窄的樓梯爬上頂部，然後將水喉從高處掉下來，再配合雲梯，這樣上下夾擊才能夠撲滅這場大火，讓巴黎聖母院大教堂得以保存下來，而教堂內的聖物亦能夠在關鍵的一刻遷離火場。

重建

當火警撲滅之後，巴黎市政府籌劃如何復修此教堂，而政府曾經提出過舉辦設計比賽，當中世界各地的建築師都提出了很多新穎的設計，例如在教堂的頂部上加上玻璃屋頂或用現代建築的手法去復修和加建一些空間，但是市民最終都是希望能夠以教堂的原貌復修，重建他們的心靈風景。

不過，教堂已是 800 多年前的建築，如今很難找到當年使用過的物料，亦很難找到一間合適的公司有足夠的人手和工藝負責這麼大的項目，單是復修彩繪玻璃的公司便需要分為數十個不同的工廠在巴黎各地一同復修不同的部分。現在，教堂的修復工程由數百個工場負責，分別復修教堂的各個部分，隨後再運至現場組裝。

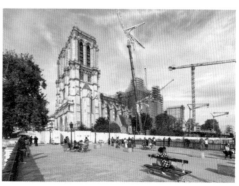

↑ 教堂的前方有個很大的廣場

一棟專為建築學而設的建築

B03 巴黎建築與都市規劃中心
Pavillon de l'Arsenal

● 21, boulevard morland, 75004

世界上很多大學都有建築學院，但是甚少大學有專為建築學而設的獨立建築，因為建築學所需要的空間不多，而且建築學院的籌款能力未必如其他學院般高，因此多數是與其他學院共用同一座大廈。

不過，在巴黎市中心附近有一棟專為建築學而設的建築，它就是巴黎建築與都市規劃中心（Pavillon de l'Arsenal）。設置這座大廈的目的是希望向市民提供關於建築與都市規劃學的知識，並希望藉此保存巴黎獨有的城市景觀。

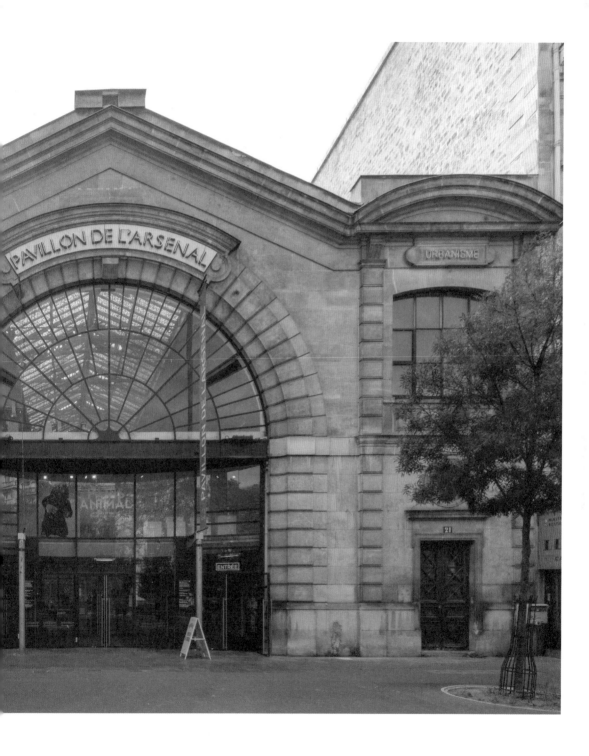

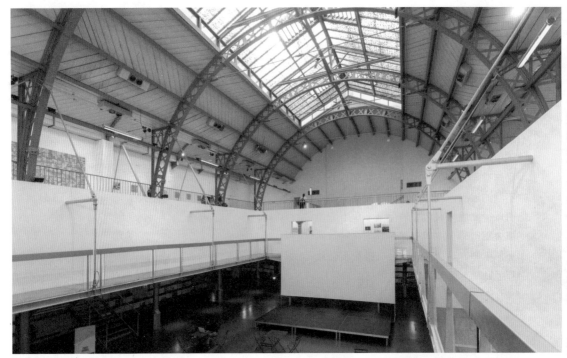
↑在天窗之下設置了一個小型舞台和觀眾席

創造鼓勵討論的空間

建築物有兩層高,面積不大,原來是一間「博物館」。當時一名木材商人愛好繪畫,想建造一座博物館來展示約 2,000 幅繪畫。1883 年,木材商人去世,其女兒把博物館租給他人,該博物館後來成為了餐廳,又於 1922 年被莎瑪麗丹百貨公司收購。1988 年,這棟建築物開展翻新工程,最終改建成一座專為建築學展覽和研討會而設的博物館。

博物館作為建築學的交流平台,提供了兩個重要的功能:展覽和講座空間。建築學講求多元思維,需要盡量包容不同的建築風格和理念,這樣才能夠讓不同的建築師在意念上有不同的交流;前輩與後輩也可作多方面的交流,因為建築學沒有既定的答案,儘管是前輩,可能也會在某個領域上有不足之處,甚至是盲點,因此一個能夠讓建築學知識互相流動的平台是非常重要的,有助促進建築學的發展。

為了創造鼓勵討論的空間,建築師翻新舊建築,並善用建築的硬件。建築物的中央部分是一個兩層高的中庭,而中庭之上有一個三角形的天窗,因此建築師便在這個天窗之下設置了一個小型舞台和觀眾席,讓不同的演講會能在此處舉行。由於這個演講場地設置在陽光之下雙層高的空間,與一般較為封閉的演講廳不

同，不會感到拘謹、侷促，觀眾豁然開朗，講者也沒有壓力。

讓空間更有動感的夾層設計

為了增加展覽空間，建築師在特高的首層處加設了夾層，並新建了樓梯連接兩層，這個做法不單增加了展覽空間的面積，還可以讓部分展品能在陽光之下展出，讓旅客格外舒適地觀賞不同的展品。在最高層的展覽空間處，旅客亦可以從高處俯視大型展品，多角度欣賞。當演講會舉行時，旅客除了可以坐在首層的觀眾席上，他們亦可以在一樓及二樓俯視觀看活動過程並聽講，讓整個空間變得特別有動感。

為了讓低層的展覽空間減少結構柱，新建的夾層部分是被從屋頂的主結構延伸下來的支架所承托的，相當輕巧。

總括而言，這棟建築物面積不大，但是建築師善用了原設計的特點，並以相當簡潔的手法來創造一個適合建築學討論與分享的空間，確實讓一眾建築界的從業員和愛好者流連忘返。表面上，這棟建築好像沒有甚麼特別的元素，也沒有華麗的設計，只是簡單地、平和地提供了一個舞台，為建築界和設計界帶來鼓勵討論和思考，並作分享的空間。

這個案例告訴我們，如果要推動創意產業發展，未必一定要使用大量的金錢和昂貴的投資，有時只需要一個能讓業界從業員互動交流的空間，便已經相當足夠和美好了。

這個案例亦值得香港人反思，我們對待建築的

態度多數都是希望地盡其利、物盡其用，每一棟建築和每一寸的空間都必須要有定義清晰的功能，但是我們可否也為城市帶來停頓和留白的空間？讓大家稍作停留，思考，並互相交流。

如果一個城市永遠都是匆匆忙忙的，連一個喘息的空間也沒有，我們又怎樣可以停下來思考一些問題，欣賞這個城市，欣賞這個世界呢？

↑ 在首層加設了夾層，以樓梯連接兩層。

①–③ 國立自然史博物館 Muséum national d'Histoire naturelle ／阿拉伯世界文化中心 Institut du monde arabe ／先賢祠 Panthéon

（巴黎第五區）

C. 先賢祠區

Arrondissement du Panthéon

在古蹟中增加現代感

C01 國立自然史博物館
Muséum national d'Histoire naturelle

● 57 Rue Cuvier, 75005

世界上有很多古建築都遇到一個問題：因為太
過殘舊，結構老化，空間細小，而且設施未
能符合現代建築的法例要求，所以很多設施都
不能善用。在高昂的維修費的壓力下，很多業
主都寧願放棄這個歷史任務的包袱，狠心地將
這些歷史建築拆卸重建，這對業主來說是比較
划算的經濟策略。在巴黎的國立自然史博物館
（Muséum national d'Histoire naturelle）同
樣遇到這個問題。

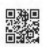

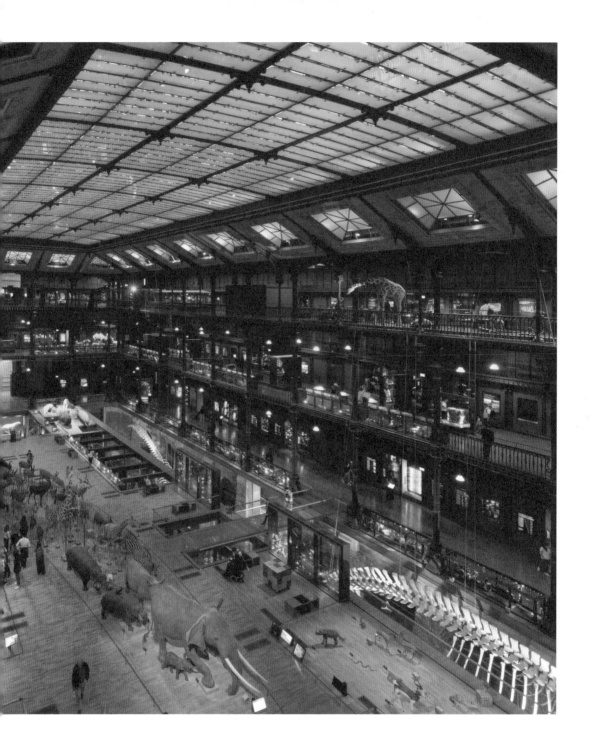

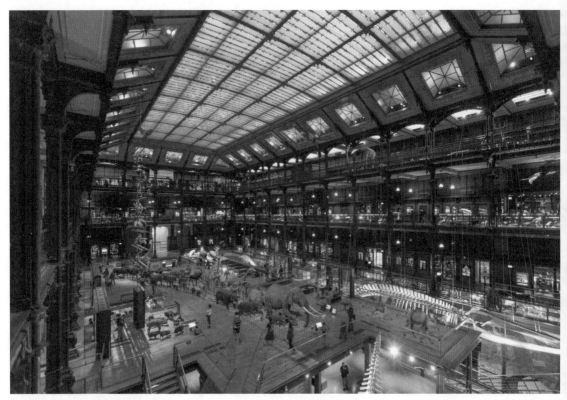

↑ 建築物最大的特色是室內的大中庭

歷史地位崇高的博物館

皇家藥用植物園（Royal Garden of Medicinal Plants）成立於 1636 年，不只是與醫學有關的花園，也是當時巴黎市內的唯一一間能頒授醫學學位的醫學院，地位崇高。隨後 1793 年將其中一棟建築物改建為國立自然史博物館，是世界上最早的自然史博物館之一，成立的目的是希望作推廣教育及環境科學研究之用，因此是由高等教育局（Ministry of Higher Edu-

cation and Research）和環境局（Ministry of Ecological Transition）同時管理的。

數十年之後，此博物館的室內空間自然不能滿足現代建築的要求，所以便在 2017 年進行了大翻新，並且由法國建築師 Razzle Dazzle 來負責。

簡約的加建與改建

這座建築物雖然只是一座博物館，但是在巴黎的歷史地位崇高，建築物內裡的裝修非常典雅，無論樓梯、鋼柱和鋼樑上都有一些雕花，盡顯17世紀時的建築風格。建築物最大的特色便是室內的大中庭，中庭之上的天窗讓陽光可以射進整個空間，讓室內空間顯得格外優雅。

這次的翻新工程除了要美化博物館之外，還需要增加展覽空間，為旅客帶來新鮮感。博物館的佈局很簡單，當經過主入口之後便是一個四層樓高的中庭，走廊圍繞著中庭而佈置，並連結四周的展覽空間。建築師為了增加博物館的展覽空間，便在首層加入了一個室內展廳，展廳的頂部亦是一個半開放式的展廳，展示了不同的動物標本，並模擬著動物大遷徙的情景，呈現非洲野生動物的生活面貌。

建築師雖然增加了展覽廳，但是並沒有填滿整個首層空間。在新建的一樓空間處，建築師設置了不同的樓梯和小中庭，並且在這些小中庭處擺放了各種標本，其中最有特色的便是兩隻巨型的鯨魚標本。建築師聰明地利用上落空間，讓旅客能以更生動的方式去觀賞動物標本，例如在樓梯前方懸掛了猴子攀爬的標本，在中庭旁放置一群爬竹棚的猴子標本，讓旅客上落各層時能從不同角度欣賞標本，這確實是其他博物館少有的安排。

另外，建築師精心地利用不同的玻璃橋來連接舊結構與新結構，讓室內的空間變得更為通透，而且可以讓旅客有飄浮空中的體驗，為這古舊的博物館帶來不少生氣。

奇妙的燈光效果

舊式的博物館一般都是採用常規的燈光效果，如白光或黃光。不過，這博物館採用了很特別的設計，天花和牆身的燈光會不時變換成黃

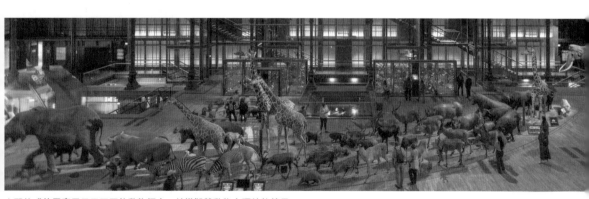

↑開放式的展廳展示了不同的動物標本，並模擬著動物大遷徙的情景。

↑ 中庭旁一群在爬竹棚的猴子標本

色、藍色和紫色。室內燈光變幻，帶來更為靈活舒適的空間體驗，為沉悶的空間帶來動感，甚至讓人感到如同置身遊樂場般刺激。

總括而言，博物館擴建部分其實不多，集中改變了在首層和四周的上落空間，並且加裝了電梯來滿足現代建築的要求。不過，建築師巧妙地增加不同的中庭，並附以不同的大型吊裝標本，再利用了燈光效果來創造全新的感覺。在不破壞舊建築的同時，又能增加新建築物的美觀性，確實是一個簡單而實用的設計。

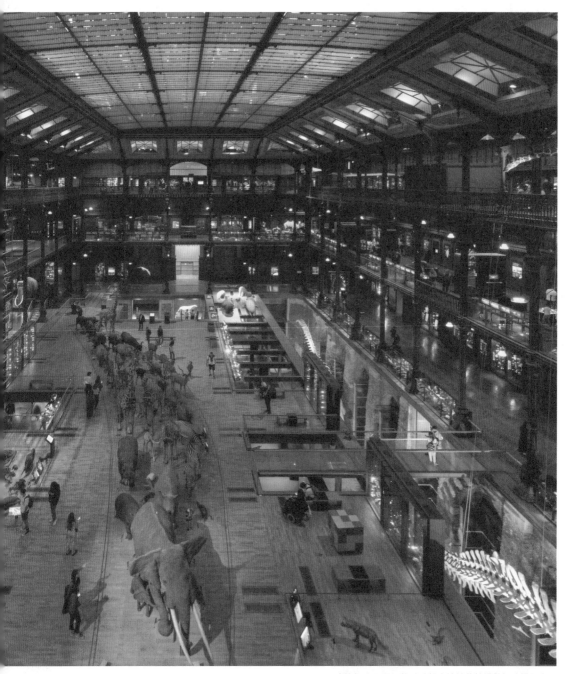

↑ 建築師利用不同的玻璃橋來連接舊結構與新結構的空間

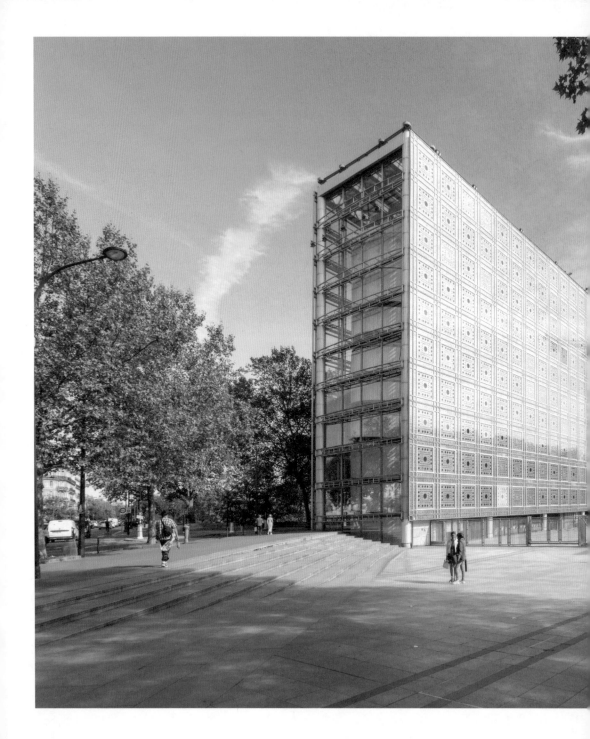

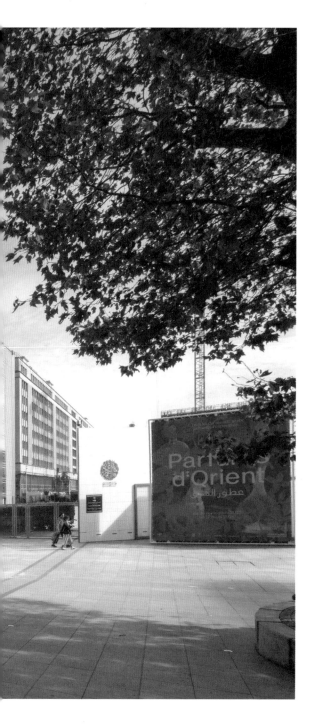

不配合環境的建築

C02 阿拉伯世界文化中心
Institut du monde arabe

● 1 Rue des Fossés Saint-Bernard, 75005

巴黎被譽為世界最美麗的城市之一,而歐式古建築是其市內風景的主要元素,因此一般在巴黎市內的建築設計都不敢標奇立異,但是世間上總有人會漠視這個常規,挑戰這個定律。法國建築師 Jean Nouvel 便在巴黎塞納河旁邊建出了一座相當現代化並且甚具金屬味道的建築物──阿拉伯世界文化中心(Institut du monde arabe),為浪漫的巴黎帶來好像是從外星球來的「異物」。

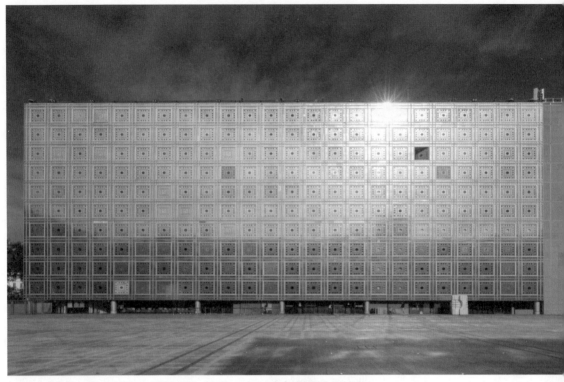

↑整座大廈都是以玻璃幕牆來作為主要的材料，並配以不同的金屬鋁框和百葉來做裝飾。

新星的誕生

在 1980 年，Jean Nouvel 還是一個年輕的小伙子，他很幸運地贏得一個相當重要的建築項目，亦即是阿拉伯世界文化中心。儘管這棟建築面積不大，但由於它身處巴黎市中心，近聖母院大教堂等核心旅遊地區，並位於塞納河上其中一座主橋附近，所以相當矚目。

另外，這棟建築物是阿拉伯文化博物館，所以整個設計都需要從文化角度去著手。然而，如果建築帶有強烈的阿拉伯色彩的話，便與巴黎的歐式風貌有明顯不同。不過，若採用歐式設計，又會與阿拉伯色彩的展品不協調。因此 Jean Nouvel 便選用了全現代化的手法來設計，整棟大廈都是以玻璃幕牆作為主要材料，並配以不同的金屬鋁框和百葉裝飾，使建築甚具現代感。這個做法雖然奇特，但確實可以避免為了遷就各種文化背景而出現奇形怪物。

奇怪的大堂

Jean Nouvel 的設計理念其實很簡單，就是把博物館分成兩部分。第一部分是長方形的特殊展館，第二部分是半月形的常規展館，兩個展館之間便是主入口，由在高層的橋連接，在內圍還設有天井。

博物館的佈局有奇怪之處：它沒有一個廣闊的大堂，取而代之的是狹窄黑暗的入口大堂，訪客多數會在這個細小的大堂乘電梯到高層，然後再慢慢沿著樓梯步行下來。因此在旺季時，博物館的訪客經常在室外的廣場大排長龍。

博物館的頂層是一間優雅的露天餐廳，食客可以在這裡盡覽整條塞納河的風景；展廳分佈在各層，三樓及四樓是圖書館和職員辦公室。另外，在低層的半圓形空間便是一個兩層高的大型展廳。

整個室內空間的佈局，就是將走廊盡量貼近南邊的玻璃窗，讓陽光更容易射進室內，而中間的樓梯便有如天井，讓陽光能灑落各層。

極複雜及昂貴的窗戶

整座大廈最大的特點就是向南的玻璃幕牆。由於全是落地玻璃，夏天時陽光可能過分猛烈，因此需要在玻璃上加上遮陽裝置，而 Jean Nouvel 在這個系統上花上了大量功夫。他沒有使用常規的窗簾布或玻璃紙，反而在玻璃幕牆上裝上多個不同大小的圓框，用來控制室內陽光強弱，圓框組成了類似阿拉伯民族

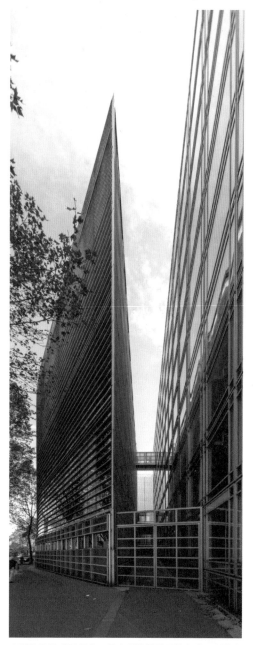

↑博物館分成兩部分：長方形的特殊展館和半月形的常規展館

↑相當狹窄而且黑暗的入口大堂

傳統布匹上的圖案。這是一個極昂貴的系統。

玻璃幕牆上的圓框是受陽光感應器控制的，所以圓框的大小會隨著季節或當日的陽光而改變。因此，每天射進室內的光影亦會出現不同的效果，但可惜這個光感裝置可能因為部件太多，所以在落成後不久便壞掉了，之後雖然又再維修過，不過還是經常會出現問題。現在，圓框沒有因光線的強弱而開關，但光影效果還是可以看到的，只是與設計師的原意不同。

反對聲音下的發展

阿拉伯世界文化中心位於塞納河旁，引起不少當地居民注視。在 1980 年代，這種設計在巴黎確實有如外星異物一樣，當區居民都頗有微言，因為這座建築物與四周平和浪漫的風格格格不入。假若這個方案用在其他城市，是相當合適的，但是在巴黎則有如怪物一樣。

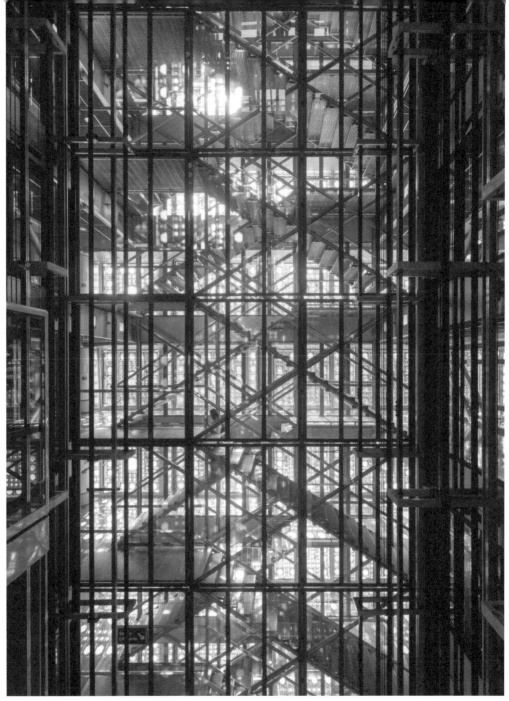

↑ 有如天井一樣的樓梯

↑ 玻璃幕牆上裝有多個不同大小的圓框，用以控制室內陽光的強弱。

另外，當然有人批評玻璃幕牆上的圓框是多此一舉，將簡單問題複雜化，在幕牆上裝置遮光百葉，同樣可以隨陽光光線強度而調整角度，何須花費龐大的人力物力來製作如此繁雜的玻璃幕牆？最重要的是這個幕牆用了一段時間便壞掉了，所以被人批評為昂貴的垃圾。

不過，Jean Nouvel 亦堅持新一代的建築應該有自己的風格，如果只是純粹配合環境，便只是跟著歷史的潮流，而沒有向前邁進、破舊立新的創意。

無論結果如何，Jean Nouvel 確實因這極具爭議的設計，在法國建築界，甚至世界建築界打出名堂，吸引多本著名建築雜誌爭相採訪，亦有不少建築系教授以此為案例，討論新建築應該要配合環境設計，還是要獨樹一幟，挑戰固有常規。Jean Nouvel 因為阿拉伯世界文化中心的高曝光率而聲名大噪，成

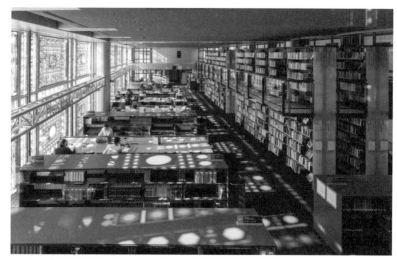

↑圓框的光影效果

為了法國新一代建築大師,隨後在 2008 年奪
得普立茲克建築獎。

具兩種建築
模式的教堂

C03 先賢祠
Panthéon

● Place du Panthéon, 75005

在巴黎的山丘上有一座大教堂——先賢祠
（Panthéon），外牆由白色的麻石所建成，令
人感到分外莊嚴，而且在這裡可以盡覽巴黎
市的景色，所以一直是旅遊熱點。但是這座
教堂在建築設計上有很多奇特之處，亦因此
而讓它在歷史上留名。

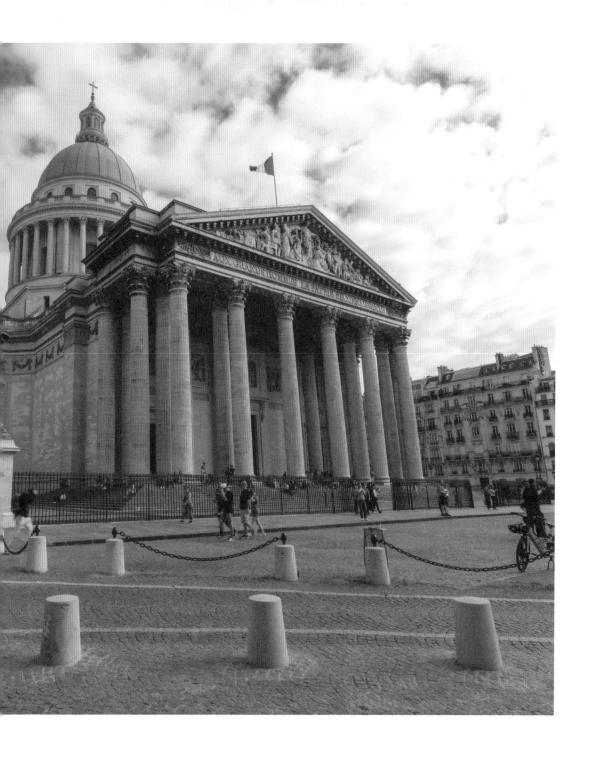

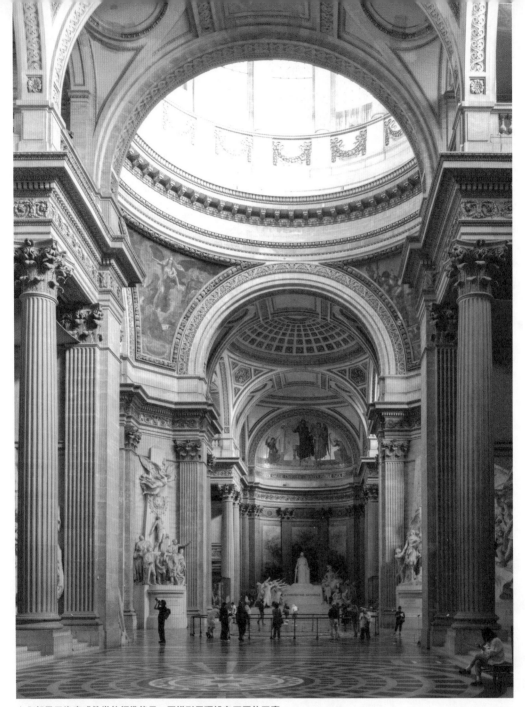

↑ 內部是巴洛克式教堂的標準格局，圓拱形屋頂設有不同的天窗。

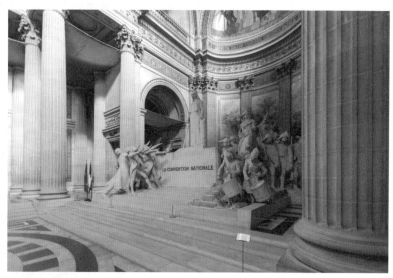

↑ 中央部分設有神壇

兩種風格並存

古代建築，尤其是教堂，大都會根據單一建築風格來興建，例如哥德式（Gothic）、巴洛克式（Baroque）或新古典主義（Neoclassicism）等風格，如一棟建築同時擁有新古典主義風格和巴洛克式教堂風格，這是一個相當少數的例子，就算此書將要介紹的馬德萊娜教堂，也只是外形屬於希臘式建築，內裡卻盡量模仿巴洛克式建築而已。而先賢祠相當特別，前後兩端是希臘式建築佈局，中央部分則加設了巴洛克式教堂的圓拱形尖塔，這種合二為一的設計方案真是萬中無一的案例。

這座教堂由於是設在山坡之上，若從低處去觀看時，看似是一座希臘神殿似的新古典主義教堂，因為它是中央對稱的，而且主立面仿照羅馬萬神殿（Pantheon），設有高高的圓柱，柱的頂部是一道巨大的三角形門楣。不過，若從高一點的角度或側面來觀看這座教堂時，就看似是一座巴洛克式教堂了，中央的本堂部分有高高的大圓拱形屋頂，是整棟建築物的重點；教堂的平面佈局呈十字架形，中央部分設有神壇，神壇的前端及左、右兩端都是信眾的座位，後端便是詩樂團的位置，這是巴洛克式教堂的標準格局。另外，由於圓拱形屋頂高而寬大，四周都設有不同的天窗，所以在本堂的神壇部分會出現巴洛克式

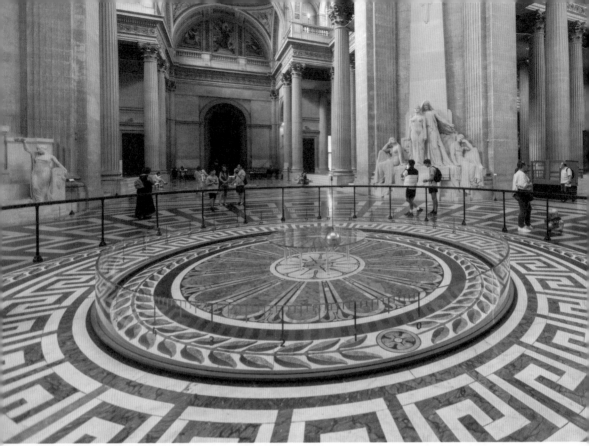

↑一個 28 公斤重的鉛球垂吊在神壇中央處，展示了地球的自轉。

教堂常見的陽光效果。

由此可見，整座教堂的設計佈局相當奇妙，前端和背面是希臘神殿式的主入口，平面佈局、中央和本堂的室內設計部分卻是巴洛克式的，是少數的兼容例子。

大家或會感到疑惑，先賢祠的案例與馬德萊娜教堂有甚麼不一樣？兩者其實有明顯的區別，馬德萊娜教堂是由多名建築師設計的，所以才出現這種三不像的情況，但是先賢祠的設計的主要是由建築師 Jacques-Germain Soufflot 負責，雖然他在項目完成前過身了，但是整座教堂都是以他的設計為基礎建造的。

改變後的用途

原來的教堂現已成為一座古蹟，開放給旅客參觀，因此昔日的神壇已經拆除。由於神壇之上的圓拱形空間是巴洛克式教堂的核心，

改建時物理學家 Léon Foucault 和工程師 Paul-Gustave Froment 便利用中央部分最陽光普照的地方來展示一個大型科學裝置。

這個裝置其實是可說是一個巨大的時鐘，他們在中央穹頂下懸掛了一根 67 米長的鋼絲和一個 28 公斤重的鉛球，形成一個很長的擺。這個鉛球以鐘擺效應運作，所以基本上是不會停下來的。由於鉛球會維持同一個方向來擺動，唯一轉動的是地球，而地板上刻有時間，隨著地球慢慢轉動，鉛球指著的角度便是當時的時間。

國王的承諾

在 1744 年，當時法國國王路易十五曾經嚴重跌傷，並在聖女日南斐法修道院（Abbaye Sainte-Geneviève de Paris）養病，當他奇蹟地康復之後，便承諾為修道院重建在山上已倒塌的一座古教堂，這便造就了先賢祠的

出現。除了舉行宗教儀式，教堂亦用於紀念聖女日南斐法（St. Geneviève），並表揚法國在過去 1,000 年內的聖人，所以這裡下葬了很多法國的聖人，而教堂的地庫也安葬了很多法國昔日重要的理論家和哲學家。值得一提的是，在 1995 年才有第一位女性安葬在此處，她便是法國著名的女化學家 Marie Curie，而她的丈夫 Pierre Curie 也安葬在先賢祠裡。

總括而言，這座教堂，無論就其外形或室內空間而言，都可以說是三不像。不過，此教堂位於山坡之上，當旅客從斜路低處往上走時，會有不同的觀感，而且四周被不同的大廈或學校所包圍著，所以便不能只靠希臘式的神殿來作為招徠，加入高大的圓拱形屋頂可「突圍而出」，更可為參觀教堂的旅客帶來兩種視覺觀感和空間體驗。

↑ 教堂的地庫，安葬了很多法國昔日重要的理論家和哲學家。

（巴黎第七區）

D. 波旁宮區

Arrondissement du Palais-Bourbon

國力和建築
技術的展示

D01 艾菲爾鐵塔
La tour Eiffel
● Av. Gustave Eiffel, 75007

建築物除了要滿足表面的功能之外,還需要
滿足隱藏的功能,情況就好像艾菲爾鐵塔(La
tour Eiffel)一樣,它不單是一個觀光塔,亦
是展現國力的象徵。

1889 年,為紀念法國大革命 100 週年,法國
政府決定在巴黎舉行世界博覽會,並在巴黎
市中心的西邊興建一座巨大的標誌性建築,
這便是艾菲爾鐵塔。艾菲爾鐵塔在當時的法
國是最高的建築物,亦標誌著法國和巴黎往
後發展的另一個層次。

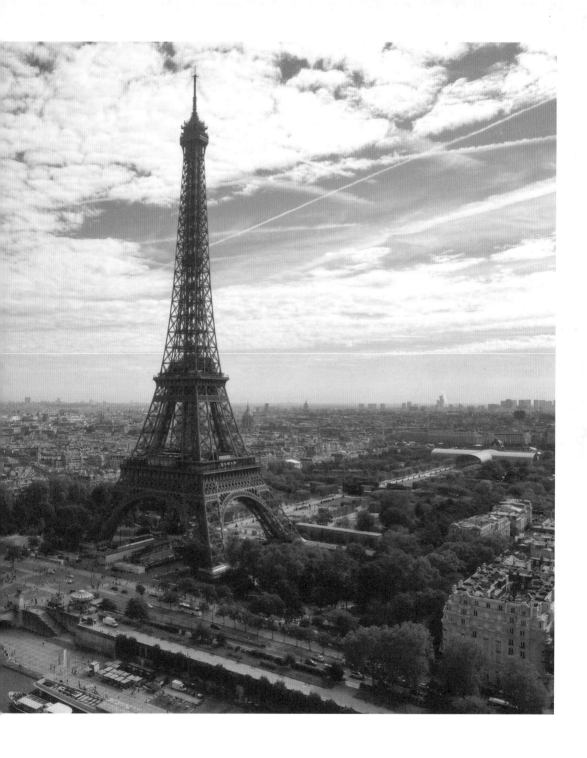

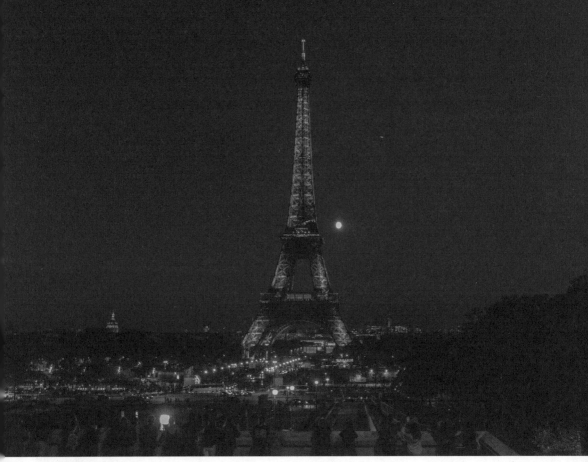

↑ 晚上的艾菲爾鐵塔

工業革命的產物

1886 年，正值工業革命高峰期之後的一段時間，當時人類開始懂得使用大型機器來興建房屋，越來越多大跨度或多層建築面世，而艾菲爾鐵塔便正是法國建築工業技術的里程碑。因為在當年還未發明巨型塔吊的時候，只能以一些低層次的蒸氣起重機來將工字鐵吊至不同層數並安裝，再由不同的燒焊工人將之固定好。因此，艾菲爾鐵塔不僅展現了法國工業的力量，更是世界建築史上的技術傑作。

極具爭議性的設計

艾菲爾鐵塔雖然在工程上是一個創舉，但是任何破舊立新、太前衛的設計自然會受到不同人士反對。在艾菲爾鐵塔還未興建之前，當地大量的建築師和藝術家都聯手反對這個設計，因為當時世界上沒有人成功興建超過 200 米

高的建築物，而艾菲爾鐵塔更是超過 300 米，在沒有電腦結構計算的年代，這簡直是一個瘋狂的賭博，也嚴重破壞了巴黎歐式的都市景觀和當地以低層建築為主的天際線。

這棟建築原本的規劃只是使用 20 年，在世界博覽會之後便會被清拆和重建，但是由於建築物遠遠高過其他巴黎市內的建築物，所以它隨後有著多重的功能，無論是電台廣播、電視微波傳送和天文預測等都是極其重要的功能，而最重要的是艾菲爾鐵塔能夠招徠大量的旅客，為巴黎市中心的西邊，甚至整個巴黎帶來龐大的旅遊收益，所以政府最終將艾菲爾鐵塔永久保留，並將整個舊工廠區重新規劃成公園，以及在後方設置海洋博物館等建築，也慢慢在塞納河一帶設立觀光船、餐廳和酒店，讓這個小區變成旅遊區，並成為巴黎，甚至法國的新地標。

由於艾菲爾鐵塔的設計預計只有 20 年壽命，所以當經過 20 年之後，便需要重新在外牆塗上不同的防鏽油，這便是稱之為艾菲爾塔獨有的咖啡色。為了盡情地善用這個會「生金蛋」的地標，政府便在外牆上加了特別的燈光效果，讓這座巨型的鐵塔無論在白天還是晚上，都足夠矚目。

隱藏了的功能

艾菲爾鐵塔共分為三層，第一層和第二層均是觀光塔，頂層是用作科學和天文實驗，所以設置了一個辦公室和睡房，供科學家通宵研究。由於這個空間非常特殊，一直以來都有人願意出高價，請求科學家讓他們在此處留宿過夜，但是這些科學家斷然拒絕。

注重美學多於功能

在日本的東京鐵塔與艾菲爾鐵塔一樣，都是多層的金屬鐵塔，但是兩者的規劃和設計重點則有很大分別。東京鐵塔是一座注重功能的鐵塔，而主要的功能是用作電視發射塔。因此，東京鐵塔不太著眼於外觀的設計，反而比較注重結構工程上的美學，建築師希望

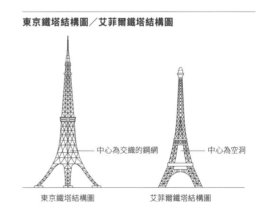

東京鐵塔結構圖／艾菲爾鐵塔結構圖

中心為交織的鋼網　　　中心為空洞

東京鐵塔結構圖　　　艾菲爾鐵塔結構圖

↑→從觀光塔俯視巴黎市景和街道

以細小的工字鐵和較幼細的鋼鐵來組裝，從而展現日本的工字鐵和鋼鐵技術力量。

東京鐵塔雖然比艾菲爾鐵塔高 13 米，但重量只有 4,000 噸，比艾菲爾鐵塔輕了 3,300 噸。這座又輕又高的鐵塔必須能承受時速 220 公里的風速和關東大地震（7.9 級）的兩倍壓力，除了要加強鋼鐵自身的硬度，還需要用「X」形框架把四支鋼柱牢牢地互相緊扣著。由於鋼柱是微微向內傾斜，鋼柱本身的重量壓力使各部件能更加緊扣，並將鐵塔的重力分散至不同部件。因此，東京鐵塔沒有巨大的鋼柱和橫向支架，在外形上明顯輕巧得多。

至於艾菲爾鐵塔，基本上是以「A」字形的方式來設計，能滿足結構上的需要，令整座鐵塔是下大上細的。艾菲爾鐵塔著眼於建築美學，在地面與第一個平台之間設有拱門，而拱門在此結構上是沒有太大幫助的，純粹只是為了美觀而設立。

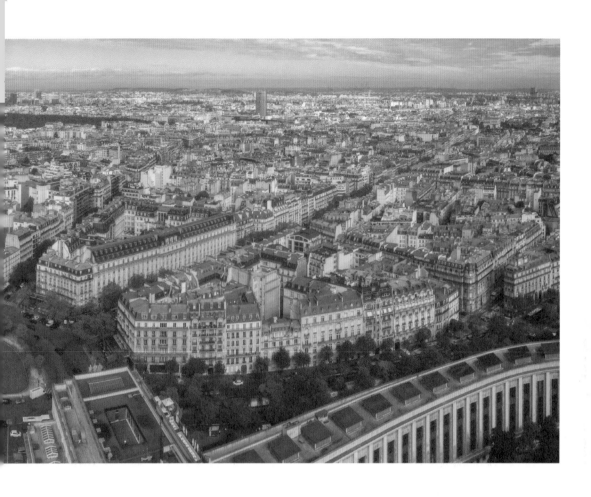

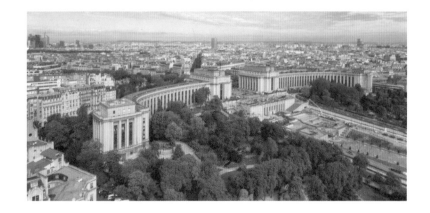

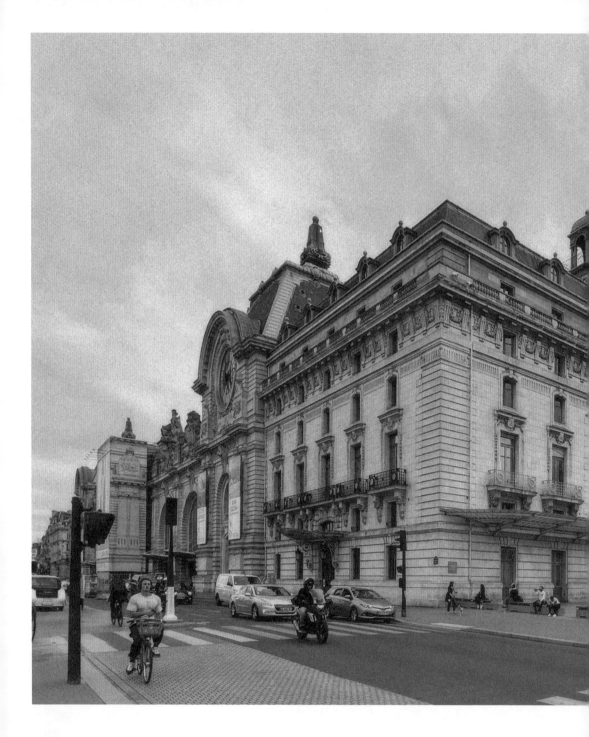

Arrondissement du Palais-Bourbon — D02

從火車站變身
的博物館

D02 奧賽博物館
Musée d'Orsay

● Esplanade Valéry Giscard d'Estaing, 75007

在巴黎市內有很多博物館，最出名的就當然是羅浮宮，但是奧賽博物館（Musée d'Orsay）亦是令人印象深刻的博物館。這座博物館不單收藏了很多珍貴的藝術品，而且是由一座舊火車站改建而成，無論是建築物本身，還是收藏品，都相當具吸引力，因此這座建築物雖然細小，但是名氣遠播。

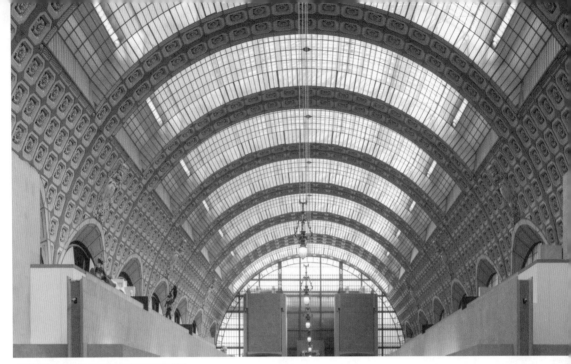

↑ 設計完全保留了火車站圓拱形的玻璃屋頂

見證巴黎的發展

自從在 1900 年舉行了世界博覽會之後，巴黎的經濟得以急速發展，而在巴黎鐵塔附近的空間亦迅速現代化，並興建了第一代的地下鐵路，但是在巴黎市內還是欠缺一個具規模的火車站，因此巴黎市政府便讓出兩幅土地，把兩座舊的大廈拆卸，興建了火車站，並在火車站的南邊及西邊興建附設的酒店。

由於這個火車站附近有很多古建築，因此沒有空間來建造常規的露天火車軌，火車軌必須要設在地底。這個地底的火車隧道工程在當時來說是極大的挑戰，因為這個火車站離塞納河只有 40 米，承建商不單需要在地底挖出坑洞，而且要好好控制地下水，否則會破壞旁邊建築的地基，並且要製作拱門，再用磚來穩固隧道。這在當年是相當具挑戰性的工程，幾乎不可能完成。

另外，由於當時的火車均是使用蒸汽火車，一條長數百米的地底隧道並不適用，因此當年便需要使用電氣化的火車頭來推動火車，這亦是當年的一個重大突破。為了要縮短興建的時間，

火車站使用了鋼結構，以及利用外掛的石材，讓它看似是用石材建成的。如果要用石材作為主結構的話，挑選合適的石材將會耗時多年，亦需要巨型的吊運機器，非常不便。而使用鋼結構和外掛石材的方案則大幅簡化挑選石材的程序，亦降低了吊運和安裝的難度，大大加快了施工的流程。火車站使用了超過 12,000 噸鋼鐵，比巴黎鐵塔還多，所以在文化歷史上、運輸史和建築史上都有著相當重要的地位。

不過時隔多年，這個火車站已經荒廢了，曾經在第二次世界大戰時，用作收留從戰場回來的士兵，亦曾短暫用作停車場和電影院，但是長久的功能還是欠奉，所以傳出政府曾多次希望拆卸火車站，拿這塊土地作別的用途。另外，火車站旁邊的一座博物館，展出法國皇室的收藏品，但是由於博物館的空間很少，所以經常大排長龍，因此巴黎市政府便決定把這個空置多年的火車站改建成博物館。

簡約的改變

當這座火車站在 1977 年決定改建時，建築師 Gae Aulenti 希望能盡量保留建築物的原貌，並善用了全長 138 米長的客運大堂，完全保留了火車站圓拱形的玻璃屋頂。拱門上的玻璃不是全清的玻璃，讓射進室內中央展廳的陽光變得柔和，在陽光下更能反映出雕塑的層次感。而且由於主要展廳原是客運大堂，所以樓底特別高，儘管在這裡展示的都是大型展品，但並不會讓人感到壓迫。

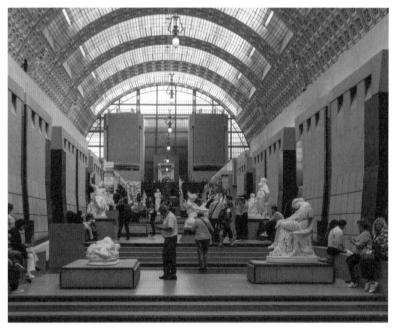

↑ 高樓底讓展廳空間感大，並不會讓人感到壓迫。

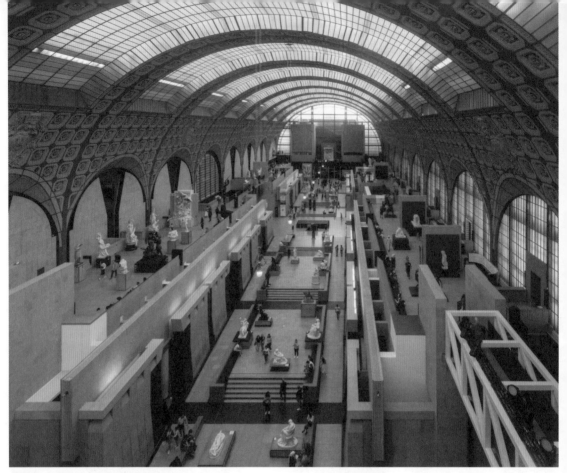

↑ 拆卸了舊的客運月台，在左右兩側加設了不同的展廳。

建築師另一個聰明的處理手法便是拆卸了舊的客運月台，並在左右兩側加設了不同的展廳，在兩邊展廳之間加設了一條大樓梯。當旅客進入主入口之後，便會沿著這條中央的大樓梯在天窗之下步行至低層不同的展廳，然後到達一樓去欣賞大型雕塑，好好感受整個中央空間，跟著便到達更高層的展廳。部分展品如油畫或水彩畫均容易被太陽光的紫外線所破壞，因此低層的黑暗展廳便十分適合用作展出畫作。旅客的參觀過程是交互地去感受不同展廳。

在客運大堂旁邊的空間原是酒店和火車站的辦公室，建築師把這些高層的空間設計成不同的特殊展廳，當中兩個展館便分別展出梵高（Vincent van Gogh）的畫作和莫奈的油畫，單是梵高的《自畫像》和《星夜》兩幅名作已經能夠吸引每年數以千萬的旅客到此一遊，並成為這座博物館的鎮館之寶。

除此之外，建築師還巧妙地利用前酒店的部分來設立不同的餐廳和兒童教育中心，昔日酒

店的餐廳亦順理成章地變成一所高級的法國餐廳，在原大樓的外牆大鐘之後，也改建成一間在高層的餐廳，讓整個餐廳的室內空間變得更為特別。另外，在高層的天橋亦可以讓旅客從原客運大堂的高處俯瞰整個中央展廳，帶來另類的體驗。

總括來說，客運大堂的玻璃屋頂、外牆、大鐘、連接各月台的室內鐵橋，以至整個空間的觀感都得以原汁原味地保留下來，好讓巴黎人能夠保存這道心靈風景。至於展品，更因為兩件鎮館之寶而令整個博物館聲名大噪，甚至成為巴黎的旅遊景點，變成定義曾經到訪巴黎的重要標記。

↑大鐘後，設在高層的餐廳。

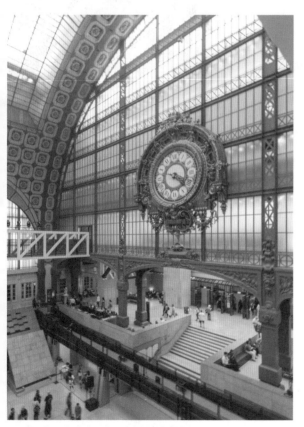

↑設計保留了客運大堂的玻璃屋頂和車站大鐘

（巴黎第八區）

E. 愛麗舍區

Arrondissement de l'Elysée

被遺忘了的
價值

E01 巴黎凱旋門
Arc de Triomphe
● Place Charles de Gaulle, 75008

凱旋門一直以來都是巴黎，甚至是法國的地
標，它位於巴黎市中心最重要的街道香榭麗
舍大道的盡頭，是旅客必到的地方，但其實
它還有一個隱藏了或被遺忘了的重要功能。

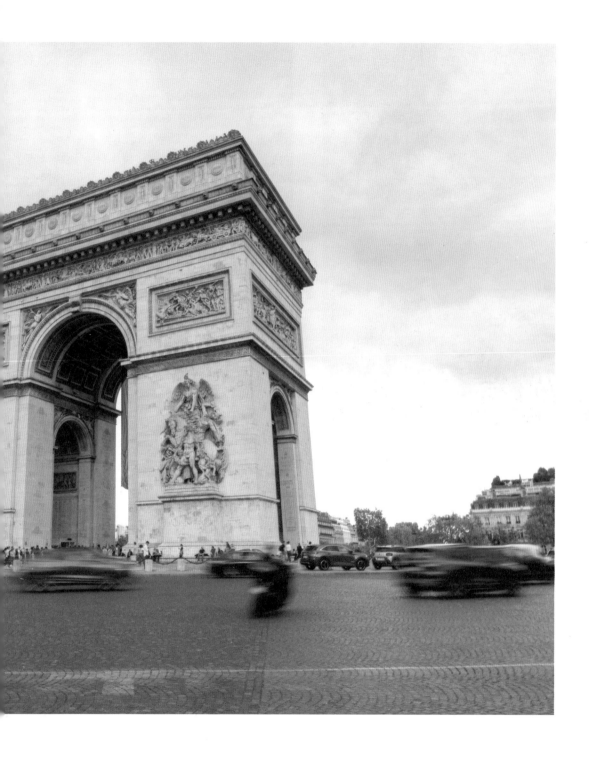

↑ 旅客可步行至凱旋門的高層

↑ 室內展覽館

充滿了傳奇色彩

凱旋門由拿破崙一世於 1806 年開始興建，是為了表揚那些在法國大革命和拿破崙戰爭中逝世的軍人。拿破崙首次使用凱旋門時，便是在 1810 年大婚的日子，但當時拱門還未完成，所以大婚當天只是用木臨時搭建。最後，在 1836 年凱旋門才完工。

凱旋門的建築設計相當簡單，它只是一座獨立的巨型拱門，兩邊設了樓梯，可以讓旅客步行至凱旋門的高層。高層包含室內展覽館和室外觀景台，在觀景台上可以遠望巴黎市中心四周的風景。

隱藏了的價值

凱旋門表面上只是一座拱門，極其量只是具有歷史意義的標誌性建築，但是它其實隱藏了一個很重要的訊息，就是巴黎的都市規劃。巴黎是歐洲一個很特殊的城市，因為它是通過單一的規劃設計的都市，縱觀世界，很少城市會有這樣的處理。

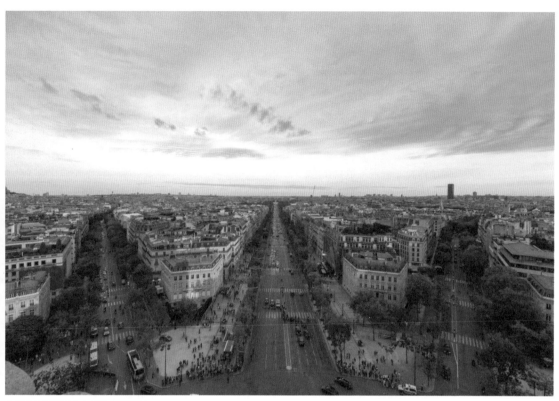

↑ 以凱旋門為圓心向外放射的道路

單一的城市規劃

原本凱旋門是沒有迴旋處的,只是中軸線上一座地標性建築,所以凱旋門中央的拱門是設在香榭麗舍大道上,但是在 1853 年拿破崙三世發現巴黎的城市規劃混亂,人均居住空間細小,20 多人住在同一個單位中,環境惡劣、衛生情況差,所以便邀請了法國一名很有魄力的政府行政人員 Haussmann 來處理這個問題。

Haussmann 本身雖然沒有接受過建築或城市規劃的訓練,但是他憑著個人觸覺和決心,

創造了一個全新的巴黎。他不只將巴黎改造得較為宜居,而且更從零開始,重新去規劃整個巴黎,大規模地引用他認為適合的放射性都市網絡。

這個重建計劃得到法國國王的允許,所以他可以招聘大量建築師和工程師、技術和非技術工人來重建這座城市。他這個翻天覆地的重建計劃分三階段進行,當中清拆了總共 19,730 座歷史建築,並且興建了 34,000 多座新穎的樓宇,拆卸了一些又窄又暗的舊街道,取而代之的是又長又闊的大道,並且在都市裡設置了花園和休憩區,讓巴黎市民可

以有舒適的空間遊憩。

另外，Haussmann 亦借鑒倫敦的都市規劃，引入了地下污水渠，完善了食水供應系統和天然氣管道系統，讓整個巴黎市的街道和建築物都能夠使用天然氣，亦能夠使用以天然氣發電的電燈。

Haussmann 在短時間之內將一個混亂的城市重新規劃成一個秩序井然的大都會，這樣的大規模城市重建在巴黎案例之前是絕無僅有的。如非國王有絕對的決心，是不會在非戰亂時，以單一的規劃方案來重建整個首都。

歐洲很多大城市都在第一和第二次世界大戰之後，由於有大面積的建築物被破壞，所以才會大規模地重建與規劃。這次是在太平盛世進行，確實令人難以置信。為了要狠下決心去完成這個計劃，個人的私慾都要暫且擱置。在這個計劃中，連 Haussmann 自己出生的大廈也需要被拆卸。

放射性的都市設計

巴黎以香榭麗舍大道為中心，採用了放射性的方式編排道路。不同的道路用不同的迴旋處來連接並形成了放射性圖案，將整個都市空間編造成一個像蜘蛛網的網絡。

無論是歐、美國家，還是亞洲國家，絕少城市會採用放射性的都市規劃，因為這很容易會造成道路瓶頸，而巴黎多年來市中心都會出現交通擠塞的情況。

雖然如此，但是這樣的道路設計倒十分賞心悅目，每一條街道都有一個清晰的焦點，讓每一條街道都形成了一幅美麗的透視圖，而當中最重要的迴旋處便是凱旋門。

整個巴黎的放射性網絡可以說是以凱旋門為圓心來編排，所以凱旋門頂層的觀景台便是欣賞整個巴黎都市規劃最好的地方。

另外，凱旋門的位置是在香榭麗舍大道上一個較高的地方，從香榭麗舍大道東西兩旁的道路上遠眺凱旋門，再配合兩邊的樹木，便形成了一層又一層的視覺效果，而且整個空間再配合四周的建築，形成一個黃金比例，所以巴黎一直以來都是「美麗」的代名詞。

總括而言，凱旋門有如此崇高的地位，並不只是因為它的建築特性和歷史地位，而是因為它正正是整個放射網絡的核心，無論在東南西北各個方位的道路上觀看，都別有一番景致。

由於凱旋門是巴黎市內最重要的建築物，位於巴黎市內最主要的迴旋處，並且代表凱旋歸來的意思，所以每年世界著名的環法單車賽的終點站都會在凱旋門一帶。在 1998 年法國贏得世界盃之後，法國國家隊都是在這裡進行勝利巡遊。而在 2024 年舉行的巴黎奧運會亦會在這處舉行馬拉松賽事。

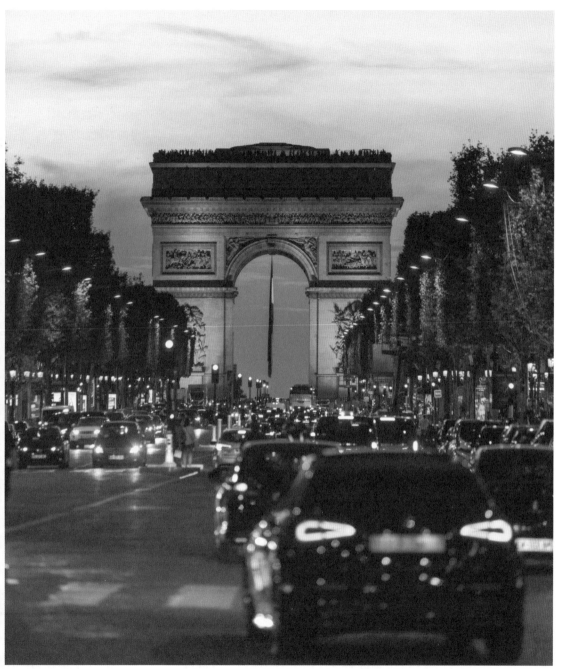

↑ 遠眺凱旋門

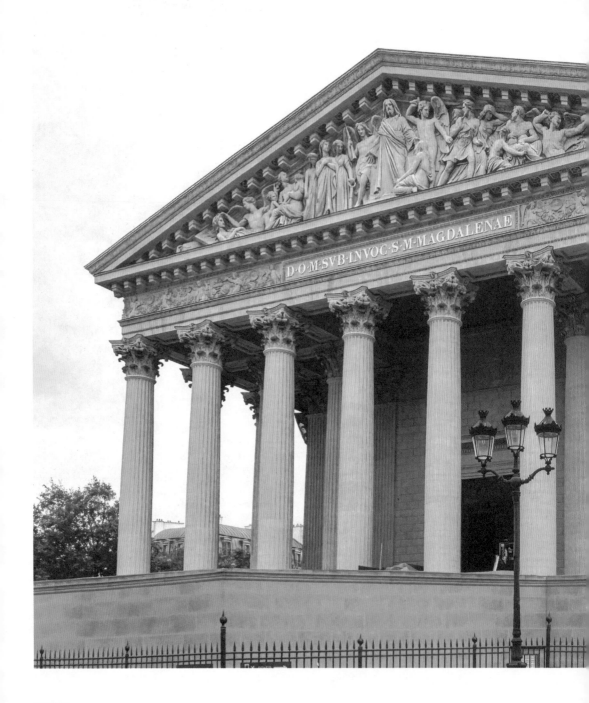

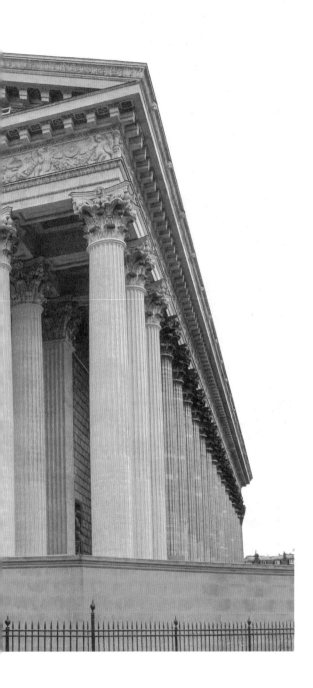

一座教堂
兩種風格

E02 馬德萊娜教堂
Église de la Madeleine

● 1 Place de la Madeleine 75008, Paris

世上大部分的建築師都會因應當地的環境、人民生活和宗教背景來設計不同的建築物，尤其在古代的建築師更必定是會因應當地的語言、文化和宗教背景來設計，但是在巴黎市中心有一座很奇特的天主教教堂，建築師並沒有使用常規的哥德式或巴洛克式建築風格，而是使用了古希臘的建築方式來興建，這就是馬德萊娜教堂（Église de la Madeleine）。

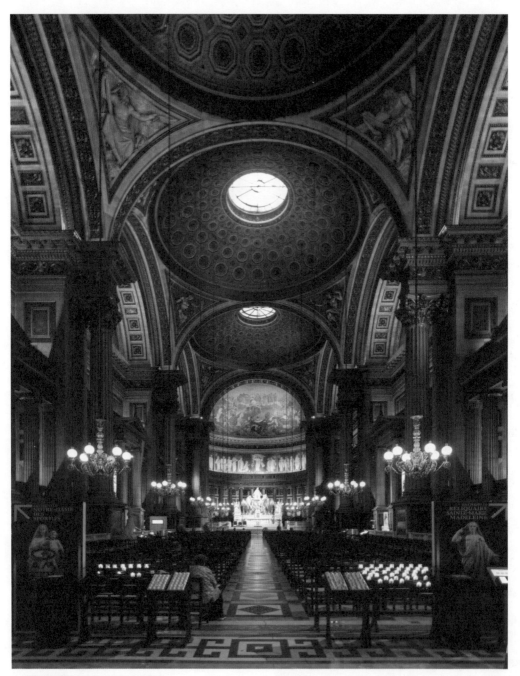

↑ 內裡的格局像巴洛克式的天主教教堂

一座教堂兩個模式

在歐洲的古教堂，幾乎是只會採取單一的模式來設計，多數是哥德式教堂或巴洛克式教堂。而馬德萊娜教堂比較特別，外表像古希臘的神壇，但是內裡的格局卻有一點像巴洛克式的天主教教堂。這個內外不一的教堂設計模式一點都不合乎常規，在歐洲來說，甚至在世界各地來說，可以說是萬中無一。

嚴格的建築設計要求：黃金比例

為何這種夾雜兩種風格的建築方式如此奇怪？原來古代建築設計對建築比例或建築格局有很嚴格的要求。舉例說，希臘巴特農神殿相當堅持用黃金比例來設計整棟建築物，結構柱的圓周與建築物的高度和闊度有一個既定的比例，因在沒有電腦的年代，建築師只能根據經驗來估算結構柱和樑的大小，所以他們便用圓規來畫建築圖則，必須要根據柱圓周的比例設計。

黃金比例是在 2,400 年前由古希臘數學家所發明的，它是由畢氏定理（Pythagorean theorem: $a^2 + b^2 = c^2$）所演進出來的，這個比例是最適合人類眼球的視覺比例，現在所有 4:3 電視機屏幕、A4 紙都是根據這比例來決定高度與長度的關係，而且希臘式建築的長度和闊度是以 $1: \sqrt{2}$ 來做基礎。

若以巴特農神殿為例子：
建築物的最高點：建築物的闊度 = $1: \sqrt{2}$
尖頂部分：尖頂至平頂部分 = $1: \sqrt{2}$
尖頂至平頂部分：平頂至地面的高度 = $1: \sqrt{2}$

巴洛克式教堂風格

至於巴洛克式教堂，在平面上也是和哥德式教堂一樣的十字形格局，而屋頂是以不同的拱門拼合起來的結構，稱為「穹稜拱頂」結構，即是兩個圓柱狀拱頂彼此相交，因為有交接點

馬德萊娜教堂的黃金比例

$$\frac{AB}{BC} = \frac{BD}{AB} = \frac{AD}{BD} = \frac{1}{\sqrt{2}}$$

的關係，所以室內的拱門不是一個標準的圓拱形，而是一個尖頂拱門（pointed arches），屋頂的重量便由四邊支撐並把重量歸至四邊的柱子之上。巴洛式教堂的本堂（即神父進行儀式的地方）比哥德式教堂的本堂明顯大很多，屋頂通常是大圓拱形的結構，目的是希望讓更多的信徒可以聚集在這個空間，而神父亦可以與信眾有更親密的接觸。在圓拱形的結構中有一個玻璃天窗，這個天窗可以讓陽光射進室內，讓神壇的區域頓然變得更為神聖，再加上在常規的禮拜時，或進行婚禮時，神父或新娘都是穿著白色的衣服，所以當陽光照射在神父或新娘身上時，整個空間的神聖感就更強烈了。

難以置信的建築

馬德萊娜教堂原址是另一座教堂，但因為太過細小，無法容納該地區不斷增長的人口，所以在 1764 年由建築師 Pierre Contant d'Ivry 和 Guillaume-Martin Couture 興建一座新教堂。1777 年，Pierre Contant d'Ivry 去世，其學生接手，拆除未完成的建築，並作其他改建。法國大革命開始後，工程一度中斷。隨後建築師 Guillaume-Martin Couture 也在 1799 年過身。

當工程停頓了一段時間之後，這座教堂曾經被提出改建成為股票交易所、法院、銀行、市集、圖書館或宴會廳，甚至用來表揚為國家犧牲的軍人。當中曾經有人提出使用建築師 Stephen Beaumont 的設計，但是最終沒有實行。

之後在 1802 年決定改建為天主教教堂，由另一名建築師 Pierre-Alexandre Vignon 來負責，而他的設計是把教堂設計成一座神殿，而多於

是一座教堂的格局，但是隨著拿破崙一世在俄羅斯戰敗之後，工程進一步被拖延。

工程隨後在 1816 年復工，但是需要加入表揚法國皇室的元素，而取消用作表揚在拿破崙戰爭犧牲的軍人的決定。當建築師 Pierre-Alexandre Vignon 在 1828 年過身之後，隨後由建築師 Jacques-Marie Huvé 接手興建並決定將這棟建築重建為天主教教堂，最後在 1842 年完成，經過了 78 年之後，教堂終於落成。隨後在 1992 年成為了法定古蹟，在法國音樂界也有相當崇高的地位，因為這教堂所擁有的巨型風琴曾經被多名著名的音樂家或作曲家在此處演奏。

由於這座教堂由多名建築師負責興建，而且建築物的功能亦曾作出了多次改造，加上各建築師之間沒有任何交接，因此建築外貌設計與內部設計有著明顯不同的分野，外表是希臘神殿，內部則是巴洛克式的天主教教堂，出現了兩種完全不同的感覺。

但是由於此教堂的平面不是十字架形，而且神壇及本堂之上亦沒有大型天窗，所以未有創造出巴洛克式教堂的陽光效果。

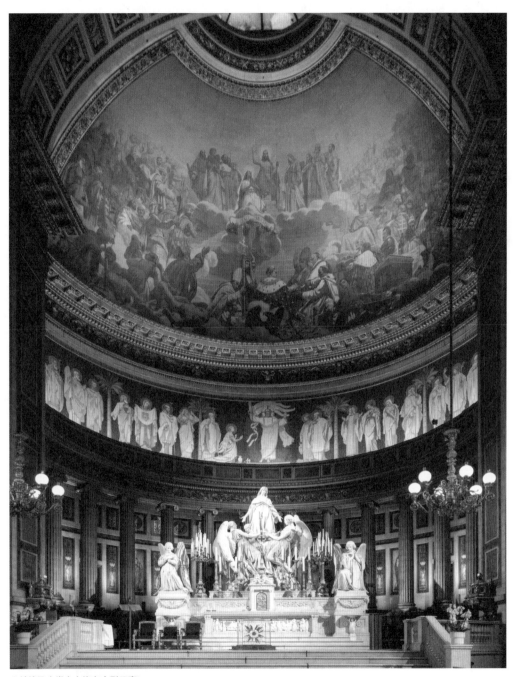

↑ 神壇及本堂之上沒有大型天窗

①–② 巴黎老佛爺百貨公司 Galeries Lafayette Paris Haussmann 奧斯曼春天百貨 Printemps Haussmann ／ 巴黎歌劇院 Palais Garnier

（巴黎第九區）

F. 歌劇院區

Arrondissement de l'Opéra

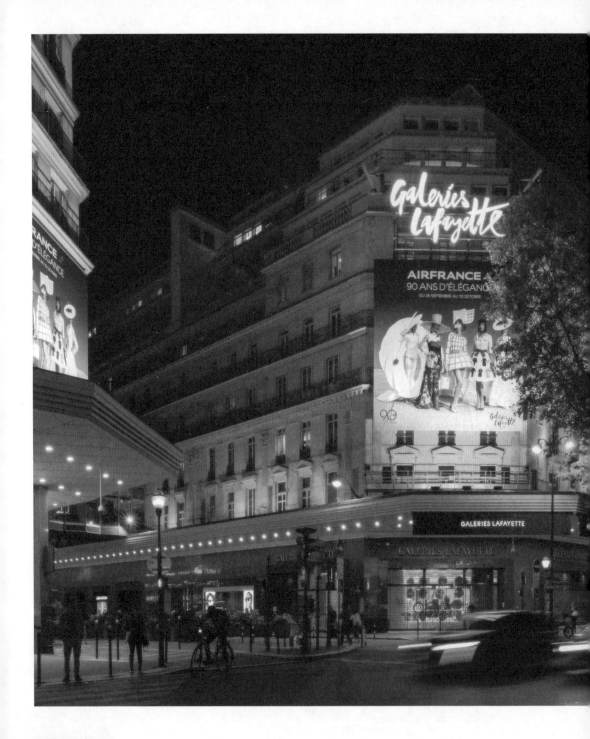

具凝聚力的
空間

F01 **巴黎老佛爺百貨公司**

Galeries Lafayette Paris Haussmann

● 40 Bd Haussmann, 75009

奧斯曼春天百貨

Printemps Haussmann

● 64 Bd Haussmann, 75009

巴黎是公認的購物天堂，有很多美麗的衣裳，也有很多美味的食物，吸引許多時尚、美食愛好者到訪。在巴黎市中心，有幾間重要的百貨公司，它們不只是購物的地方，也是城市的地標，更是歷史的見證者。

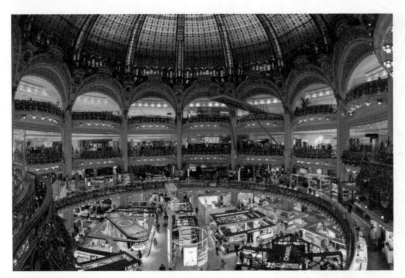
↑四層樓高的中庭

具藝術感的空間

一般購物中心的商場中央部分會有一個中庭，好讓商場可以定時舉辦不同的活動來吸引人流，甚至將中庭一步步打造成城市內有凝聚力的公共空間，並慢慢成為市民慣性參觀的地方。

巴黎老佛爺百貨公司（Galeries Lafayette Paris Haussmann）是巴黎市內的老牌百貨店，亦是全巴黎最有名的百貨店之一。這座百貨店由 1829 年已經成立，隨後不斷擴充，並把業務擴展至旁邊幾座大廈，形成了龐大的高端購物區。

雖然百貨店多年來不斷擴展，但最重要的始終是在巴黎的總店。百貨店最大的特色不只是服務和產品，而是其典雅的建築。建築以四層樓高的中庭作為核心，空間感異常龐大，顧客可以在這裡一眼看見各層所展示的產品，

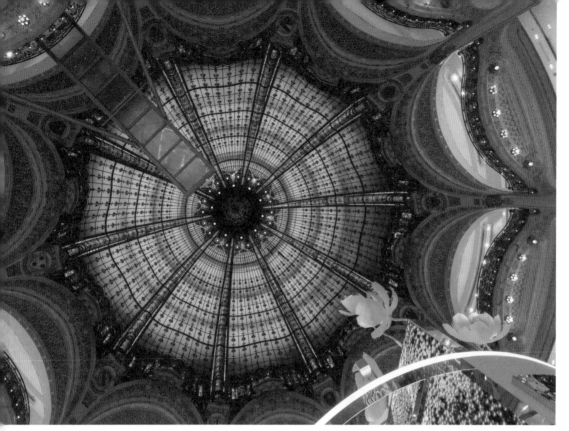

↑ 中庭之上有一個很大的彩繪玻璃天窗

是相當特別的購物體驗。

中庭之上有一個很大的彩繪玻璃天窗。若從中庭的底部向上觀看整個天花，連同四周的拱門來觀看，這個圓拱形的天窗，確實好像是花瓣一樣，讓顧客感受到空間的典雅。此外，有一道吊橋從四樓延伸至中庭的空間，為不同的表演所用，讓整個中庭的體驗變得更為立體。

結構柱和樑之上均刻有不同的雕花，柱頭更刻有浮雕，中庭旁的欄杆亦鑲有金屬條扭成的雕花，讓顧客感覺到這不只是平凡的購物空間，更好像是藝術館一樣。由於現代建築物條例對安全的要求與 200 年前差別很大，所以這個金屬欄杆後來需要加上玻璃欄杆作為阻擋，但這亦無損購物中心的格調。

中庭最大的效用是創造了空間感，帶來獨特的體驗，顧客到這裡不只是購物，而是去享

受非常有格調的空間，體驗一次難忘的旅程。這個中庭更是旅客的打卡熱點。

不得不提的是，近年興建的澳門巴黎人酒店的商場部分其實是仿製了老佛爺百貨這個相當標誌性的中庭設計，可見此座百貨店在巴黎的地位是何等崇高。

陽光作為招徠

同樣在 Haussmann 的街道上，在距離老佛爺百貨公司的不遠處，還有另一座百貨公司——奧斯曼春天百貨（Printemps Haussmann），設計和風格都與老佛爺百貨公司有點類似，唯一分別就是它是由兩座建築物組成的。

這兩座百貨店之所以有名，主要是因為它們高層的空間，其中一座的高層擁有接近 270 度景觀的陽台。在這裡可以舒懷地用餐、喝咖啡和看書，休閒地享受一下巴黎人的生活，也可以遠觀巴黎另一座重要的地標：巴黎歌劇院，別有一番風味。

另一座的屋頂有兩個巨型的圓拱形玻璃窗，其中一個採用歐洲教堂常用的彩繪玻璃，另一個則是普通玻璃。在這兩個天窗之間，還有一個尖頂的天窗，設計師於天窗下加設了金屬裝置來模擬圓拱形的空間。在陽光的照射下，設計師巧妙地利用很多玻璃裝飾櫥櫃，使整個空間變得更豐富，又額外輕巧。設計師亦聰明地將不同的機電管道如水喉、電喉、電線喉、風管等都設置在兩邊，讓整個空間更為簡潔。

在這兩個圓拱形玻璃窗下，時裝給予顧客的感覺也分外高級，讓顧客能夠以更舒暢愉快的心情購物。

總括而言，這兩座在 Haussmann 的百貨店，

↑欄杆鑲有金屬條扭成的雕花

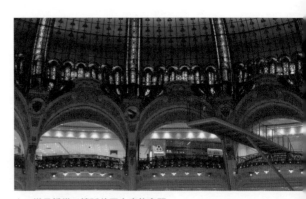

↑一道吊橋從四樓延伸至中庭的空間

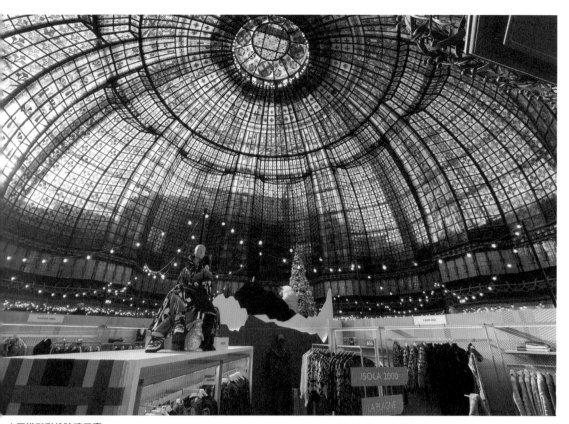

↑ 圓拱形彩繪玻璃天窗

均是借助圓拱形的天窗和陽光來創造具凝聚力的空間，並成為購物中心的焦點，甚至是都市內的地標之一。

↑ 天窗下加設了金屬裝置，模擬圓拱形的空間。

讓人可以從內到外一同去感受的劇院

F02 **巴黎歌劇院**
Palais Garnier
● Place de l'Opéra, 75009

在歐洲的名流紳士不時都會在週末到劇院、音樂廳或馬場處觀賞不同的表演，或參加不同的活動，這是上流社會的社交生活。因此，一座歌劇院未必只是用來讓這些上流社會人士去聽音樂，某程度上也是讓他們聯誼和交談的社交平台。在巴黎市中心有一座世界知名的歌劇院——巴黎歌劇院（Palais Garnier），它不只是音樂表演場地，也是特殊的社交平台，而且劇院是在拿破崙三世授權下於 1861 至 1875 年興建的，所以這裡必定是一眾皇室成員和上流社會的貴族成員的社交場地。

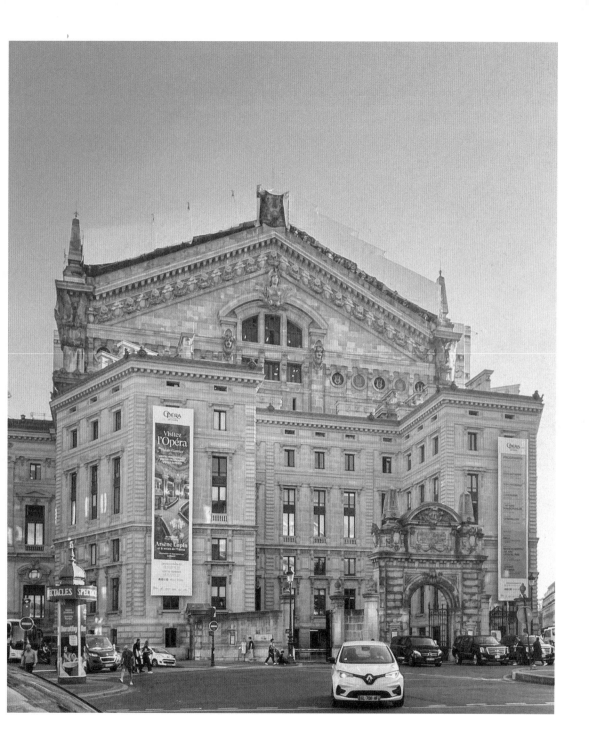

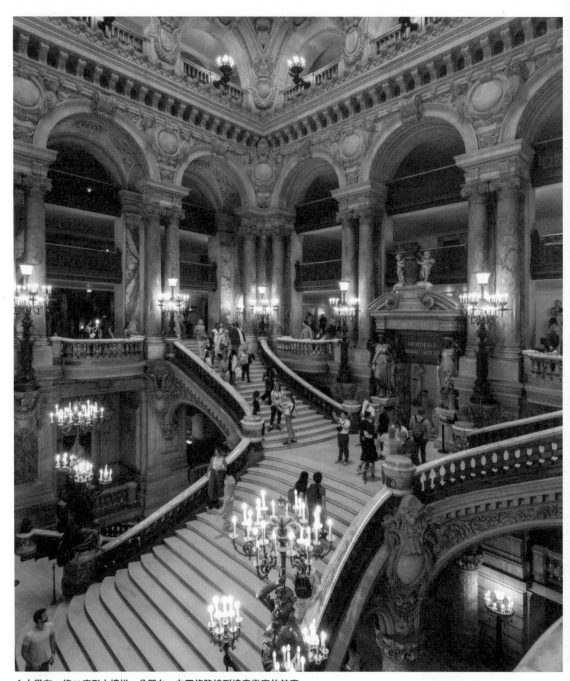

↑ 大堂有一條 Y 字形大樓梯，分開左、右兩條路線到達音樂廳的前廳。

「看」與「被看」的空間

從主入口踏進歌劇院，映入眼簾的是富麗堂皇的裝潢，然後便到達三層樓高的入口大堂和音樂廳。大堂有一條 Y 字形大樓梯，當旅客經過首層之後便會分開左、右兩條路線到達音樂廳的前廳，然後才進入劇院範圍。由於劇院前廳樓底特別高，而且在一樓走廊邊緣設有不同的露台，可讓旅客在走廊處俯瞰低層的空間。而當他們上樓梯時，便有如備受矚目的明星一樣，被兩側的觀眾熱烈地歡迎似的。

事實上，在 100 多年前，這棟建築最早期的運作確實如此，當其他觀眾入場之後，尊貴的皇室成員和其他貴族人士才緩緩地步行至前廳，而四周的觀眾便會肅立，甚至歡呼歡迎他們來臨。所以，這個「看」與「被看」的前廳空間變得格外莊嚴。

從內到外的美好體驗

作為一名建築師，除了要創造實用和美麗的空間之外，最困難的，同時也是最重要的工作便是為用家帶來美好的體驗。而在巴黎歌劇院的案例中，建築師從內到外地為每一位觀眾創造了很特別的體驗。

首先是「內」，歌劇院的平面是十字形，屋頂成圓拱形，主體的建築部分是觀眾席，左、右兩側是副主入口，這便是新巴洛克式（Neo-Baroque）建築的風格。觀眾席呈馬蹄形排列，即半包圍著舞台，音效極佳。至於舞台上的舞台塔，便用了尖的屋頂作隱藏。

其次，為了讓室內空間更為典雅，天花繪有不同的巨型壁畫。另外，在前廳的天花邊緣使用了拱門結構，這不單增加了室內的跨度，亦增加室內空間的線條感。與此同時，室內的燈光也非常出色，用上歐洲傳統的吊燈和蠟燭形的壁燈，盡顯貴氣。由於全是非直射的燈光，而當光線反射在雲石圓柱上，讓整個空間感覺有如是歐洲皇宮一樣，因此這個大堂是旅客必到的打卡點。

至於「外」，建築外牆的牌坊是典型歐式建築的對稱格局，在圓拱形的屋頂兩邊有兩個金黃色的天使雕塑，而天使是拿著不同的樂器在唱歌，蘊含天籟之音之意。另外，整道外牆都以黃金比例為依據，加上外牆有不同的石柱，典雅的外觀讓人頓然感到分外莊嚴。

歌劇魅影

在歐洲有一齣相當有名的音樂劇，名叫《歌劇魅影》（*The Phantom of the Opera*），自 1986 年開始每天都在英國倫敦的 West End 公演。這齣音樂劇以巴黎歌劇院為背景，故事描述一名女高音因為得到劇院的鬼魂幫助，而能夠成功作出更優秀的表演。但是這名女高音與兒時玩伴原來是相戀的，因此便出現了三角戀關係。

在劇中有經典的一幕，鬼魂為了襲擊他的情敵，故意使水晶燈墜下，而這個大型的水晶燈是直接吊在觀眾席之上，所以觀眾便會親身感受到水晶燈掉下來的震撼感。這一幕的靈感其實是來自歌劇院在歷史上的一宗重大

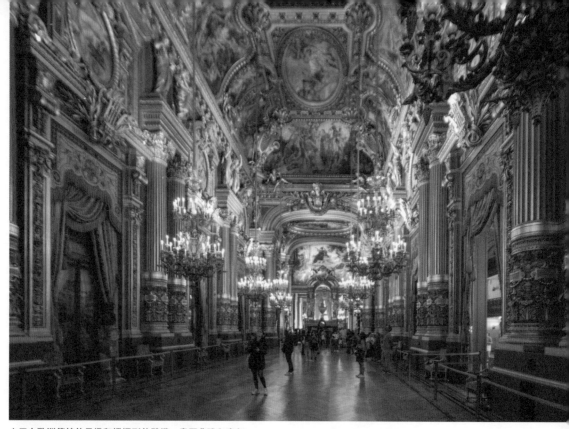

↑用上歐洲傳統的吊燈和蠟燭形的壁燈，盡顯典雅和貴氣。

意外。

1896 年，劇院中的大型水晶燈掉下來並導致人命傷亡，因此一直有傳劇院被鬼魂纏著不散的傳說，並成為了小說《歌劇魅影》的背景故事，而作者 Gaston Leroux 更將水晶燈的意外變成了劇中最具標誌性的一幕。隨後，英國的 Andrew Lloyd Webber 將小說改編成音樂劇後，亦保留了這一幕。

窮小子的作品

不少人都以為這座富麗堂皇的歌劇院是由名建築師設計的，但實情恰恰相反，這個項目原本已經有建築師負責，但是因為某種原因拿破崙三世決定重新通過設計比賽來招聘建築師，在 100 多個方案當中，最後挑選了 Charles Garnier 的設計。起初，大家都以為這名建築師出身豪門，經常出入不同大劇院，所以能夠畫出一個如此富麗堂皇的空間。原

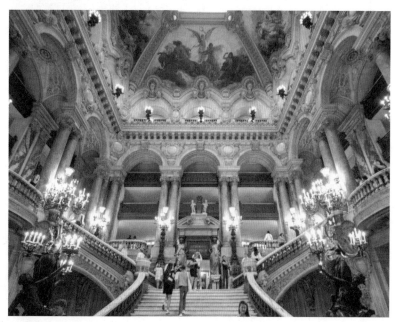

↑ 天花繪有不同的壁畫

來，Charles Garnier 出身自法國貧民區的基層家庭，純粹只是因為他天生對建築的觸角敏銳，確實有點不可思議。

總括而言，這座歌劇院的室內與室外都異常華麗，並且配合《歌劇魅影》的效應，令它100 多年來都是如此令人著迷。

1-**4** 法國國家圖書館 Bibliothèque nationale de France ／ 百代電影基金會總部 Pathé Foundation ／ 世界報集團新總部 Siège du groupe Le Monde ／ 時尚與設計之城 Cité de la Mode et du Design

（巴黎第十三區）

G. 戈布蘭區

Arrondissement des Gobelins

舞林大會加
儒林大會
的合體

G01 **法國國家圖書館**
Bibliothèque nationale de France

● Quai François Mauriac, 75706

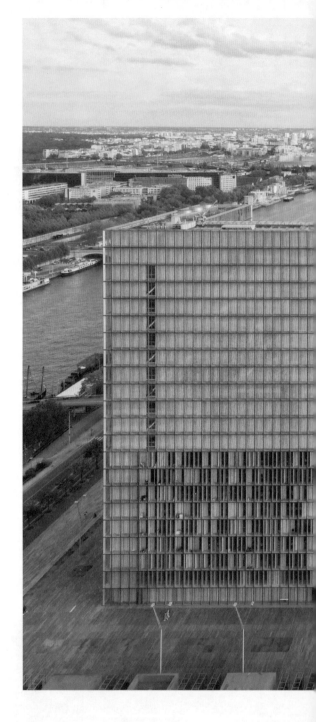

世間上有很多出色的圖書館，亦有很多知名的舞林大會勝地，但是在一座建築物之內同時滿足這兩個一動一靜的功能則少之又少，而巴黎這座國家級圖書館便是少數中的少數。

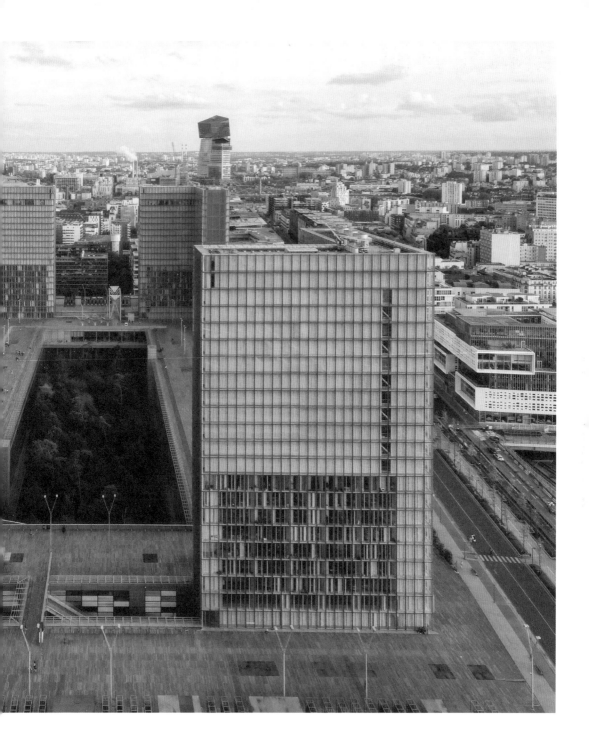

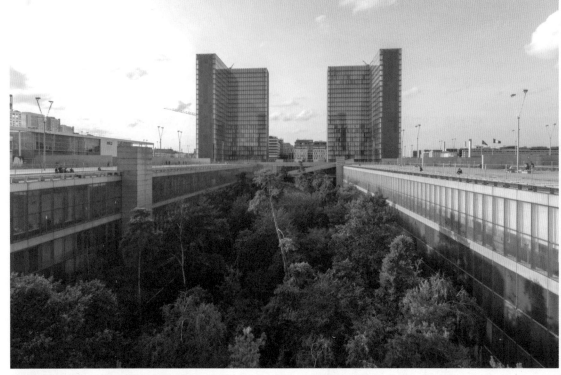

↑ 建築群格局簡單，以長方柱體作為基本圖案；大廈呈「L」形，外牆上沒有特別的裝飾。

極之簡約

在巴黎市中心有一座規模頗大的國家級圖書館，地段相當優越，因為整個地盤面積頗大，前端有正規的公路，並且鄰近泰晤士河，環境優美。

在 1989 年，法國建築師 Dominique Per-rault 勝出國際設計比賽而奪得此項目，而他當時只是 36 歲而已。他的任務是為巴黎設計一個新地標，並且是全開放的公眾場所，讓市民可以享受市內的空間，這亦是前法國總統密特朗增加大型公共空間的政策之一。

整個建築群以長方柱體作為基本元素，格局異常簡單，所使用的材料和線條也極度簡約。以四座辦公樓為例，建築外貌是金色的玻璃幕牆，室內搭配不同的金黃色窗簾布，在陽光下遠望整座大廈時，看起來金碧輝煌，非常耀眼。而且四座大廈基本上呈「L」形，外牆上沒有特別的裝飾，整體的設計可以說是非常華麗但不花巧。

圖書館的佈局也相當簡單，因為整個地盤呈長方形，所以建築師便在東、南、西、北四角設置了四座高層的辦公樓，盡量簡化中央的部分。這種建築規劃在世界各地都有很多

類同的案例，但是建築師作了一次很新穎的嘗試，就是將地盤的中央部分設計成一個下沉公園，圖書館便設在這個露天公園的四周，這樣使整個圖書館好像融入在綠化園林之中，為讀者帶來獨一無二的閱讀體驗。

先上後下的設計

由於這個地段很接近泰晤士河，挖深地庫並不是理想的選擇，因為這很容易造成地下水的流失，從而影響四周大廈的結構安全，是一個昂貴而且高風險的設計。

因此建築師在低層群樓部分的佈局作了特別的安排，讀者需要先從首層步行至平台頂層，然後再從平台天台處步行至下層圖書館的主入口。一般的建築師是會將圖書館的入口設在首層，並將辦公樓的入口設在平台頂層，這樣便有效地分隔圖書館和辦公室的人流。

這種先上後下的圖書館入口安排雖然確實帶來一點不便，但是能讓讀者擁有頗不尋常的體驗。因為當讀者步行至平台屋頂時，便能夠盡覽塞納河一帶的景色，並且可以從平台屋頂俯瞰中央的下沉公園，讓讀者在進入圖書館前能有愉快的心情去享受閱讀。

讀者經過樓梯，到達圖書館的主入口，再走過黑暗的地庫，便到達豁然開朗的走廊。圖書館的室內走廊能夠讓讀者環迴觀看下沉公園，使整個人流空間都充滿了陽光，所以儘管讀者只在這裡散步，不在這裡閱讀，也是一件賞心樂事。讀者經過走廊之後，便會到達不同的閱覽室，由於閱覽室明顯地與走道有所隔絕，所以予人一種截然不同的平靜感覺。

這座圖書館東西兩端設有展覽區，以推廣不同文化活動，讓讀者能夠有更多元的體驗。

另外，在主入口附近設有露天座位，表面上這只是讓讀者抽煙和聊天的地方，但是不只如此，露天座位更可以讓讀者同時觀賞下沉花園和天空，享受「天人合一」的感覺。這亦

↑讀者須先由周圍的木樓梯步行至屋頂平台，再從平台找到樓梯步行至下層，才會到達圖書館的主入口。

↑建築師便在東、南、西、北四角設置了四座高層的辦公樓，中央部分設計成下沉公園。

↑建築大面積採用玻璃，走廊透光充足。

↑主入口附近設有露天座位，可以讓讀者同時觀賞下沉花園和天空，享受「天人合一」的感覺。

是常規圖書館所不能帶給讀者的。

因此這座圖書館可以說是在高、中、低層的空間處為讀者帶來意想不到的綠化和公共空間，這確實符合了當時的設計任務：全開放性的公共空間。

奇妙的屋頂

鋪滿了木地板的屋頂，表面上相當簡單，沒有特殊功能，但是由於每個經過圖書館的人必須先從首層緩緩步行至屋頂，使整個屋頂備受矚目，甚至慢慢變成了巴黎市內一個很重要的公共空間，大受年輕人歡迎。他們很多都會在這裡跳舞，甚至拿出電話做網上直播，讓這個平凡的屋頂變成了巴黎「舞林大會」聖地。

一般建築師的規劃會把連接地面的首層設置成圖書館和四座辦公大樓的主入口，然後將

↑ 鋪滿木地板的屋頂，為不同人士提供活動、休憩及交流的公共空間。

不同的閱覽室設在第一層及第二層，而屋頂則會是放置機電設備的空間，特別是水缸、消防水缸和空調機組都適宜設在裙樓的頂層天台。空調機組需要散熱，所以設在屋頂比較合適。食水缸或消防水缸佔用空間比較大，而且水向低流，所以用水缸設在屋頂，能夠讓低層享有足夠的水壓。

不過建築師刻意要將這個平台屋頂設計成公共空間，所以將這些常見的機電組件設置在裙樓部分，讓整個屋頂變得異常簡潔。

總括而言，這個圖書館的佈局很簡單，但其實相當實用，而且很有凝聚力，因為無論是低層的閱覽空間，還是裙樓屋頂的平台空間都能提供獨一無二的城中體驗，亦為公共空間帶來了新的定義。

隱藏在後園的大師之作

G02 百代電影基金會總部
Pathé Foundation

● 73, Avenue des Gobelins, 75013

在法國巴黎 Avenue des Gobelins 有一座隱藏在後花園的細小博物館，走在街上雖難以察覺到它的存在，但其實大有來頭。這座博物館就是由國際級大師 Renzo Piano 所設計的百代電影基金會總部（Pathé Foundation）。博物館的面積大約 23,500 平方呎，只有四層高。由於博物館東、南、西、北四邊都被其他古建築所包圍，而舊外牆裝飾由法國著名雕塑家 Auguste Rodin 雕刻，是這小區的重要地標，意義重大，因此新工程必須只在內園中進行。

國際級建築大師的到臨

百代電影基金會是一個致力於匯集和保護百代電影公司遺產，並推廣電影攝影的組織。他們希望能興建一座博物館，展示百代電影公司自 1896 年創建以來的收藏，將這段重要的歷史保留下來，並傳承下去。新總部的選址原是一座 19 世紀的劇院，後來在 1900 年代中期改建為電影院，是巴黎最早的電影院之一。

原建築有如此重要的歷史背景，加上四周被其他建築包圍，新建的部分一定要在設計上突圍而出，否則城市內的人在街道上是完全看不見的，不會知道這座建築物的存在，而所有到訪這裡的旅客都只能根據手機裡的地圖標示慢慢去尋找。

意大利建築大師 Renzo Piano 早在 30 多年前已經在國際上享負盛名，曾經參與關西國際機場（Kansai International Airport）、紐約時報大廈（New York Times Building）、倫敦的碎片大廈（The Shard）等大型項目。

情理上，譽滿全球的建築大師是不會接手這麼細小的擴建項目，而且地形環境限制這麼大，所以應該不能吸引著名建築師參與，但是百代電影基金會誠意邀請 Renzo Piano，他最終欣然接受，令這座毫不起眼的建築物聲價十倍並「打出名堂」。

不妥協的設計

這個項目的要求是加建一個展覽中心、小型電影院及基金會的辦公室，但是餘下的空地只有在四周建築物之間的內園。要在這個細小的內園裡加建，已經非常困難，如要創造出有特色的建築設計，幾乎是不可能的任務。內園面積不大，完全沒有外立面，可發揮的空間不多。假若是平凡的建築師，便只會單純地在內園裡加建幾層樓板，並放置樓梯和天窗，以及設計一些良好的燈光效果。而 Renzo Piano 則在內園裡以地下樓和在地上加建四層空間作規劃，地下是大堂和接待處；一樓和二樓由於沒有陽光，所以便使用作展示一些會容易受陽光影響的展品，如電影菲林或幻燈片等；三樓和四樓是基金會的辦公室，需要多一點陽光，因此便在屋頂上加建了一個圓拱形的巨型天窗。

Renzo Piano 將屋頂設計成貝殼一樣，由數千塊金屬鋁板組成，而這個金屬外殼由前方一直延伸往後方，讓整個新建部分變得更矚目，更具吸引力，亦可讓途人在街上隱約看到新建築物。儘管內園的空間很少，但是 Renzo Piano 沒有用盡每一寸的空間，好讓新建部分周圍還有一些綠化空間，旅客走進博物館範圍時並不會感到侷促，更可在一定的距離外欣賞建築的金屬外殼。

穿過玻璃門之後，便到達首層的展覽廳，參觀者可以沿地下樓梯到達地庫的小型電影院，而員工則可以乘搭電梯到達高層的辦公空間。在頂層的圖書館被玻璃拱門結構覆蓋，因此儘管在內園之中，整個辦公空間也充滿了陽光，並且有飄浮在半空中的感覺。玻璃部分設有遮光布，避免讓室內空間在夏天時出現溫室效應，令工作環境變得更為舒適。

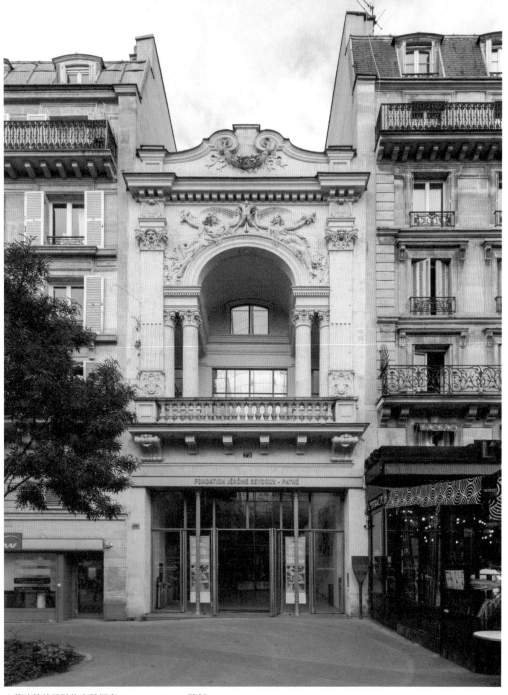

↑舊建築外牆裝飾由雕塑家 Auguste Rodin 雕刻

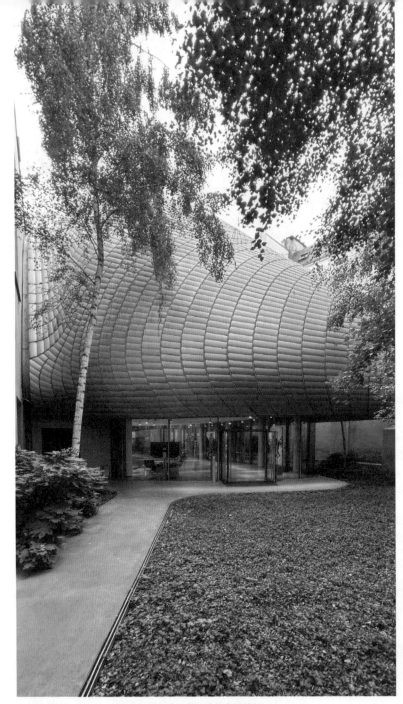

↑ 首層還預留了內園，讓旅客可近距離欣賞新建的金屬外殼。

艱難的施工

地庫的小型電影院施工其實相當困難。因受到四邊的建築物所限制，施工隊不能運送任何大型機器至內園裡，只能夠從室外用大型吊機把小型機器吊進室內，才能開挖地庫，但地庫與旁邊的建築地基部分相連，開挖前必須用鋼板做好維護，否則便會令到地下水流失而破壞旁邊大廈的地基，造成嚴重的結構問題，甚至發生意外。

另外，由於地盤範圍被四邊大廈所包圍，大型的鑽探機不能置於內園處施工，只能夠讓整個地庫變成地基的一部分，形成筏形地基（raft foundation），並加厚地基結構，讓整座大廈變得穩定，隨後才進行上層的施工。

再者，上層的空間不能夠使用香港常用的混凝土結構，所以便唯有使用鋼結構，由旁邊的大型吊機將工字鐵吊運至內園並進行燒焊，形成主要的柱和樓板各部分。至於屋頂，為了減輕結構上的負荷，使用了木結構作為支撐，並在木結構上安裝玻璃和不同的鋁板來組成屋頂。

總括而言，這座建築物雖然細小，但是在設計和施工上的難度都是極大的，挑戰甚大，但是 Renzo Piano 巧妙地利用了貝殼的外形，創造了一個別具特色的辦公和展覽空間。

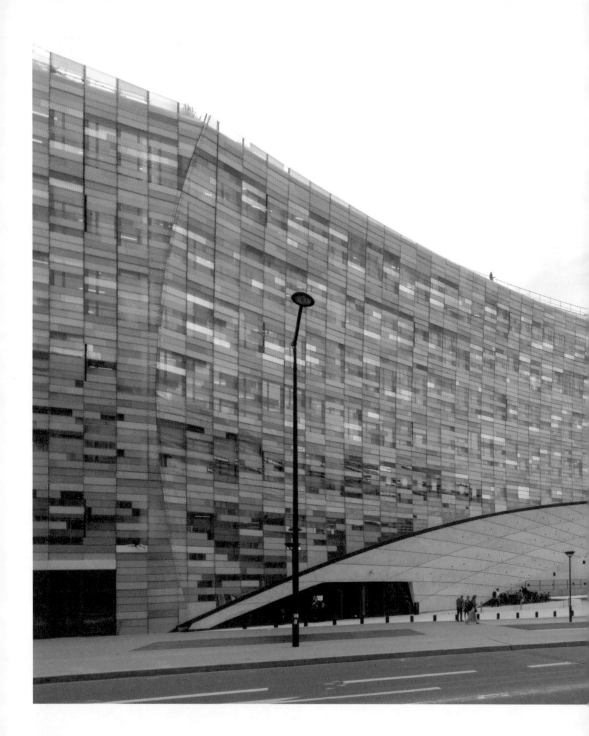

Arrondissement des Gobelins — G03

挑戰保安界限

G03 世界報集團新總部
Siège du groupe Le Monde

● 67-69 Avenue Pierre-Mendès-France, 75013

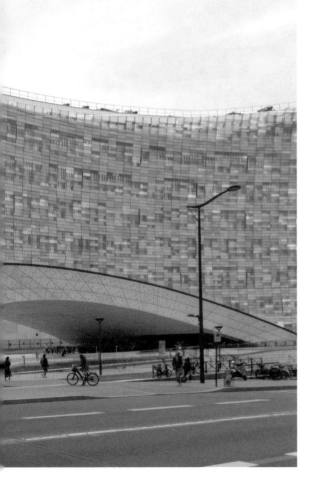

2015 年，法國雜誌《查理週刊》（*Charlie Hebdo*）總部發生了一宗駭人的恐怖襲擊案件。該雜誌社由於出版過被視為褻瀆伊斯蘭教先知和領袖的漫畫，隨後被一些激進的伊斯蘭教分子闖入雜誌社辦公室，以恐怖襲擊的方式報復。這次事件後，在恐襲的陰霾之下，很多巴黎的建築基於安全考量都對公共空間使用有更多的限制，擔心一些大型的公共空間如公共運輸系統、知名地標等會成為恐怖襲擊的目標。但有一棟建築在恐怖襲擊兩個星期之後開始興建，建築師更採取了極度大膽的設計，這就是大型傳媒機構世界報集團（Le Monde Group）的新總部。

151

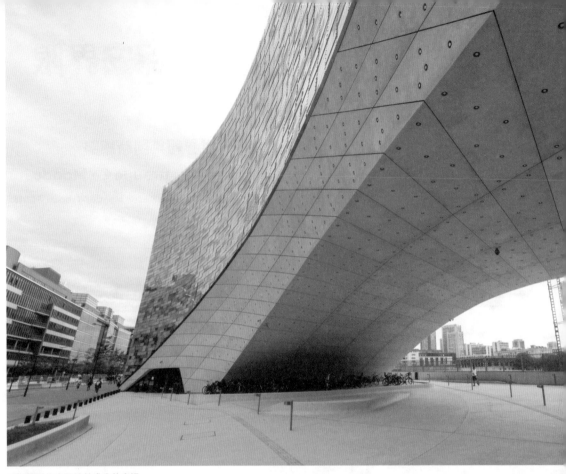

↑把地面的空間設計成公共廣場

大膽的空間設計

世界報集團決定在塞納河南邊的沿河空間處興建他們的新總部，讓他們 1,600 名員工可以在同一個地方上班。近年，不少傳統傳媒機構都開始縮減人手，節省開支，但是他們卻為員工提供更理想的辦公和休憩空間，在天台處加入了露天花園，讓員工可以在此處乘涼、抽煙和作短暫休息。

公共空間的價值

集團希望把地面的空間設計成公共廣場，除了當作一個緩衝區之外，亦可以讓市民享用這個公共空間。與此同時，負責設計的建築事務所 Snøhetta 希望為這家傳媒機構塑造正面、開放的形象，與公眾建立聯繫，而不像一般的雜誌社那樣閉門運作。

除此之外，建築師不希望地面公共廣場看起來

雜亂無章，因此他使用一個巨型的拱門來創造大跨度的空間，相當簡潔和明亮。

環保空間設計 = 恐襲的高危空間

拱門之下不只是讓公眾停留的小廣場，還是停放自行單車的地方。在歐洲越來越流行環保上班，亦鼓勵市民多做一點運動，避免出現肥胖或引致不同的疾病。因此單車不再是休閒玩物，而變成重要的交通工具。

巴黎各地都有大大小小的單車停泊處，但是一般都只會在停車場的暗角之處，讓大家感到單車停泊處是被遺忘、遭遺棄的空間。在這裡，建築師將單車停泊處與公共廣場融為一體，變成廣場的一部分，讓員工可以更舒服地使用整個地面空間。地面空間寬敞、植被茂盛，又有放置單車的空間，固然很舒適，但是仍然有保安上的隱患。恐怖分子或會藉機將炸彈放在單車上，並以一些雜物作掩蓋，然後在適當的時候用電話遙控引爆炸彈，從而進行襲擊。所以

建築師有這樣的構想，從安全角度來說，是一個相當高風險的設計。

辦公室的大堂是否一定要將非相關人員或閒雜人士都拒於千里之外呢？

具層次感的空間

Snøhetta 為了讓建築物更有層次感，以20,000 多個像素化玻璃元素組成玻璃幕牆，務求塑造成好像馬賽克的模樣，創造具層次感的外立面。他們並不希望使用常規的玻璃幕牆，然後再在外圍上加上不同大小的百葉簾，這樣的設計太過簡單、平凡。這棟建築物表面上是一個「L」形，但其實外牆是彎彎曲曲的，當這些一塊又一塊的玻璃拼起來，便讓整棟建築物的外形甚具動感。

總括而言，一座辦公室大樓在地面創造讓公眾使用的公共空間並不是奇怪的事，但是在保安威脅的陰霾下，Snøhetta 有如此的勇氣去創造這種高風險的空間，與其他公共空間設計的方針完全相反。巴黎大部分業主都會對自己管理的公共空間作出更多的限制，並在出入口安排更多的保安檢查，而 Snøhetta 卻有截然不同的設計方案。但事實證明一個充滿活力、具有極高的開放、包容度的空間，讓用家感到更舒服自在，大家同時會更珍惜這個空間。

香港樓價昂貴，業主大都希望地盡其利、物盡其用，建築師必須要用盡每一吋的空間。再者，香港的客戶大都希望自己辦公室大樓的設計是富麗堂皇、金碧輝煌的，這樣才能夠盡顯氣派。但是世界報集團總部的案例告訴我們，一個含蓄、溫和、沒有強調界限的建築，更能親和地與市民建立聯繫，而且亦讓員工對公司產生歸屬感。

↑ 單車停泊處與公共廣場融為一體，變成廣場的一部分。

↑像素玻璃幕牆彎彎曲曲的，甚具動感。

將垃圾轉變成
有價值的東西

G04 時尚與設計之城
Cité de la Mode et du Design
● 34 Quai d'Austerlitz, 75013

「築覺」系列在過去多年來和大家討論過不同古蹟復修或保育的工程案例，這些建築大都是有美麗的外形或重要的歷史價值，所以才有保育的意義。這些舊建築多數因被政府部門或私人發展商看中，而經過翻新或局部拆卸重建來滿足現代建築的法例和結構上的要求，找到第二個生命。不過，假若這些項目在外觀上不夠美麗，或者歷史、商業價值不高，便會因失去了保育的價值而被迫拆卸。

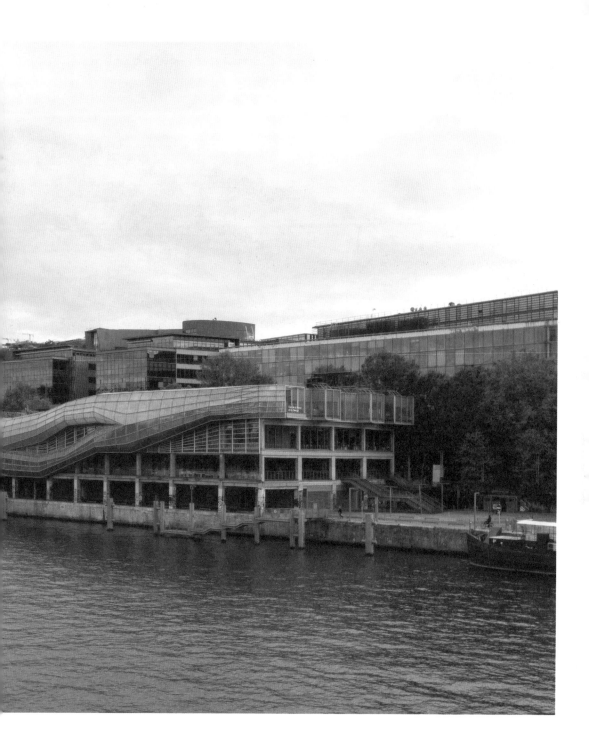

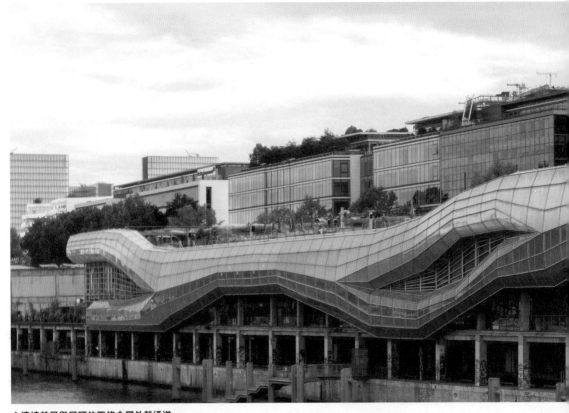

↑ 連接首層與屋頂的兩條金屬外殼通道

城市中的大型垃圾？

巴黎十三區有一座有重要的歷史背景，但是極度簡單，甚至是醜陋的舊建築——奧斯特利茨雜貨店（Austerlitz General Stores），用作倉庫。面積達 36,000 平方米的倉庫始建於 1907年，表面上是平凡至極的建築，在都市裡毫不起眼，所以保育價值不高。但是它在巴黎卻有著一個重要的地位，因為它是巴黎市內第一棟使用混凝土的建築，而且結構完整，承重力高，

加上位於塞納河旁，有地段優勢。

被遺忘的珍品

在 2005 年，這座荒廢了的貨倉終於有新的發展方向。城市時裝與設計處（City of Fashion and Design）接收翻新，並邀請法國建築師 Dominique Jakob 和 Brendan MacFarlane 來設計。由於這個項目是由關於時裝設計的團體營運，所以順理成章地在這裡設置了一間時裝

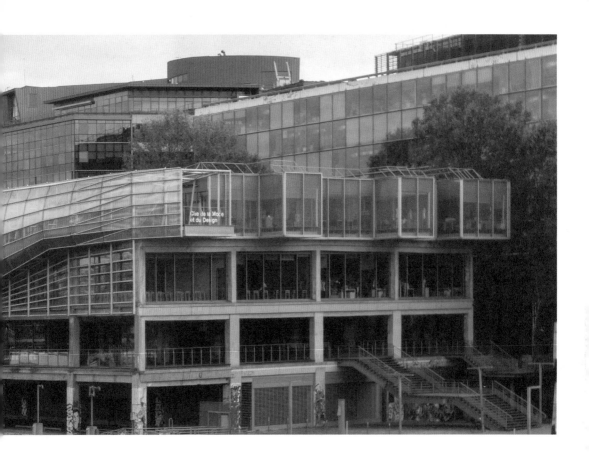

設計學院——French Fashion Institute。

不過，假若這裡只是改建成為時裝設計學院的話，這便不能夠做到將古建築活化的效果，極其量都只能夠說是將時裝設計學院加插在一棟荒廢的建築之中。為了要讓整個建築群變得靈活和有美感，建築師聰明地將此貨倉的屋頂改建成露天的花園，讓旅客在此觀看一望無際的塞納河美景。另外，由於屋頂佔地空間頗大，其結構的承重力也大，於是便把屋頂的一部分

改為娛樂空間，可以讓人在這裡進行大型的露天派對，使屋頂變成巴黎市內相當有名的派對會所。

另外，建築師善用塞納河地段的價值，在高層設置餐廳，亦在各層加入了展覽空間、書店等，讓這個地方除了是一個讀書的地方之外，也是可以讓旅客盡情遊逛的文化中心。

↑綠色的金屬外殼相當奪目

奪目的加建

在一般情況下，普通的建築師多數只會簡單翻新這裡的設施，並加建不同的課室、展覽空間和餐廳等，便已經能夠滿足這棟建築作為時裝學院的新功能，但是 Dominique Jakob 和 Brendan MacFarlane 不甘心將這個項目淪為普通的翻新工程，希望此建築能在設計層面上帶來一點衝擊，尤其這是專為時裝設計而設的學院，所以在建築設計上必須要有一份震撼感。

建築師在沿塞納河一邊的外立面加建了綠色金屬外殼，讓外牆好像是人工化的巨型植物似的。這個綠色金屬外殼其實是連接首層和屋頂的通道，旅客可從首層慢慢攀上至屋頂。

原來的舊倉庫被綠色金屬外殼包裹著，這種做法不單沒有破壞原有建築的外貌，甚至可以讓旅客從外和內都能夠欣賞建築原有的部分，讓昔日的歷史得以保存下來，並延續它的生命，與此同時新建的部分亦能點綴灰灰沉沉的舊建

築外貌，異常奪目，大大增加了建築物的可觀性，使荒廢了多年的貨倉頓時變得相當有動感。

塞納河上大部分都是以黃色和咖啡色石材為主的建築，有點乏味，而這個綠色金屬外殼非常醒目，加上屋頂在晚間變成派對場所，原本沉悶無趣的建築散發出活力的氣息，成為了巴黎的新地標。

整棟建築的核心部分便是時裝學院。由於時裝學院的學生需要在 studio 長時間工作，免不了有一定的壓力，因此建築師刻意將近海邊的地方預留給學生作 studio 之用，配合落地玻璃，學生們便可以在舒適的環境中一邊觀賞海景，一邊創作。這裡是巴黎市內數一數二有海景的 studio。

總括而言，一般建築師當看到這棟灰沉的舊混凝土建築時，便會覺得這只是平凡，而且荒廢了多年的混凝土垃圾，將它簡單轉用為停車場和餐廳就算，但其實建築師只要花點心思，便會為大家帶來新穎和奪目的空間。這次的改建可以說是「畫龍點睛」之作。

↑ 設有落地玻璃的 studio，學生可以一邊觀賞海景，一邊創作。

（巴黎第十四區）

H. 天文台區

Arrondissement de l'Observatoire

與古樹連在
一起的建築

H01 卡地亞當代藝術基金
Fondation Cartier
● 261 boulevard Raspail, 75014

對一般建築師來說，在地盤現場發現了古樹，是一個令人頭痛的問題。因為古樹是不能砍掉的，亦不能遷移，會對建築師的設計構成限制。建築師需要在施工過程中加倍小心去維護這些珍貴的樹木，否則倘若樹木在施工過程中受到破壞，就要負上嚴重的法律責任。卡地亞當代藝術基金（Fondation Cartier）大廈同樣遇到這個問題，但是建築師選擇欣然接受，將新建築部分與古樹融合在一起。

↑古樹夾在玻璃屏風與主體建築之間

另類的手法

在 1994 年卡地亞當代藝術基金會決定興建新的藝術館大樓，並邀請了法國建築大師 Jean Nouvel 來為他們設計，但是這座大樓有一個嚴重的先天性問題，就是在主立面前方生有數棵超過 200 年以上歷史的古樹，所以整個建築設計便必須要考慮這數棵古樹的位置。

由於這幾棵古樹沿街生長，必會阻擋建築的主立面。一般建築師會選擇把大廈的主入口設在遠離這幾棵古樹的位置，這樣做較為突出，亦避免大廈將來的用家破壞這幾棵古樹。

不過，Jean Nouvel 選擇了相當另類的設計手法，就是把新建大廈與古樹融為一起。他在這些樹的前端設置了一塊巨型的玻璃屏風，而這塊玻璃屏風是用鋼結構框架支撐的，部分橫向的鋼框架連結到主體結構部分。因此，這幾棵古樹便好像夾在玻璃屏風與主體建築之間，像是藝術館前的小內園。這樣便在不破壞古樹的前提下為藝術館提供相當舒適的空間，亦有效地將古樹與新建部分融為一體。Jean Nouvel 更聰明地善用園林的理念，在藝術館的前後都設置不同的樹林，讓藝術館彷彿是在園林裡的建築。

創造簡約的展覽空間

一般的藝術空間多數相對封閉，因為很多藝術品都不適宜受陽光照射，因紫外光很可能會破壞藝術品。但是卡地亞當代藝術基金會希望新大樓具有辦公室和開放性藝術展覽空間，所以建築師便將首層和地庫設計得相當簡約，並且巧妙地利用了四周的花園作陪襯。旅客可以在欣賞室內藝術品的同時，觀賞四周的花園，為他們帶來內、外共享的體驗。

建築師刻意創造了一個充滿陽光的展覽空間，讓整個空間都變得相當靈活，旅客在首層可

↑ 充滿陽光的展覽空間，四周被花園包圍。

↑ 地庫內的展覽空間

以沿著鋼樓梯步行至夾層的書店空間，俯瞰不同大型雕塑，獲得新的體驗，並且可以在室內以另一個角度去欣賞幾棵古樹和四周的園林，讓古樹變成展品的一部分。

至於一些較容易受到紫外光破壞的藝術品，藝術館便會把它們設置在地庫內，這樣便能夠確保為這些藝術品提供適當的空間。

放棄了外立面設計

一般建築師都會相當注重自己建築物的外立面設計，因為這最直接代表其設計成果，如果是出色的作品，甚至可以成為建築師的標記。不過，在這個地盤裡除了有幾棵古樹之外，沿著行人路上還有一些大樹，卡地亞當代藝術基金會不能砍伐或搬走地盤以外的幾棵樹，這幾棵樹就正正豎立在建築物的外立面之前，因此 Jean Nouvel 便決定設計一個

相當簡約，甚至接近零設計的外立面。他除了加建玻璃屏風之外，整棟建築物的外立面都是落地玻璃。

表面上 Jean Nouvel 採取了極度簡約的手法，但是當考慮到整體環境之後，可以見到這個巨大的玻璃盒與四周的建築風格明顯不同，在視覺上造成不少衝擊。

總括而言，若只考慮藝術館的外立面設計，它只是一個平凡的玻璃盒，一點也不特別。而且在主立面前大樹林立，難以看見主入口，更阻擋了大面積的外立面；但是當考慮建築師如何去善用古樹，並創作了被樹林包圍的藝術館，這確實是神來之筆。

1 路易威登藝術基金會 Fondation Louis Vuitton Paris

（巴黎第十五區）

I. 沃日拉爾區

Arrondissement de Vaugirard

艷麗但混亂的博物館

I01 路易威登藝術基金會
Fondation Louis Vuitton Paris

● 8, Avenue du Mahatma Gandhi Bois de Boulogne, 75116

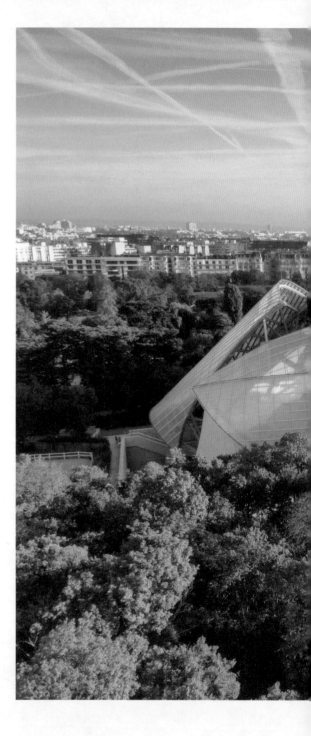

公共建築的主要設計條件便是要有清晰的遊走路線，讓公眾能通過便捷的路徑參觀。但是巴黎有一座相當出名的博物館，雖然十分美麗，但是參觀的路徑極度混亂，這便是路易威登藝術基金會（Fondation Louis Vuitton Paris）。

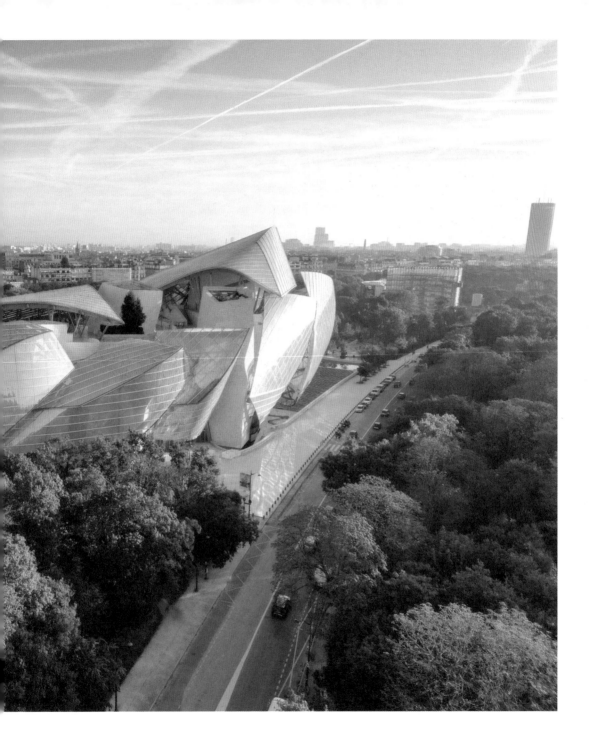

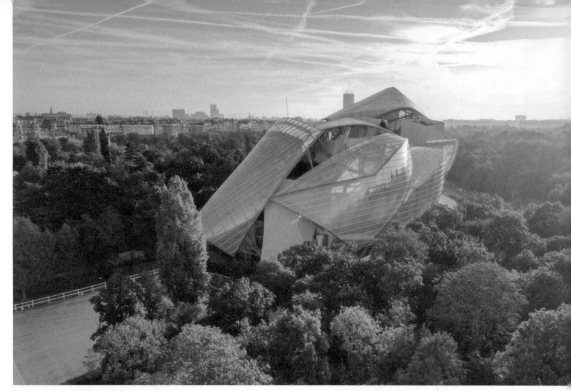
↑ 被一片樹林包圍著的建築非常燦爛奪目

令人又愛又恨的建築師

這座博物館的建築師 Frank Gehry 來自美國，曾經獲得普立茲克建築獎，在建築界享負盛名。他的建築以標奇立異見稱，在遠方已經可以看到鶴立雞群的外貌，但是空間設計往往不合乎比例，而參觀路線更是異常混亂，所以他的設計一直被人狠評是好看但不好用。

因此一些講求實用性和回報率的商業客戶，未必會邀請 Frank Gehry 來為他們的項目操刀。不過，不是每一名客戶都追求商業效益，有些反而考慮建築外觀是否足夠美麗和奪目，而其中一名客戶便是世界著名手袋商 Louis Vuitton。

LV 基金會希望在巴黎設立一座由基金會擁有的博物館，用以展示不同的藝術品。由於他們的品牌一直追求卓越和高格調的設計風格，所以希望這個博物館能夠燦爛奪目，這便與 Frank Gehry 的風格不謀而合。

異常混亂的空間佈局

這棟建築物原是兩層高的保齡球場，但隨時間和社會發展，保齡球已經不再像昔日流行，所以便荒廢了多年。不過，這個地段鄰近一個非常漂亮的公園，優雅舒適，地理環境相當不錯，LV 基金會便決定在這裡成立他們的博物館。

根據法例要求，博物館的高度不能超過兩層，所以需要往下發展多一層，才有足夠的展覽空間。Frank Gehry 的規劃理念其實相當簡單，他只是在平面上設置了兩個大型的長方盒和一個小型的長方盒。在兩個大長方盒之間便是主入口，而這個主入口在外立面上其實一點也不明顯，旅客如非用心尋找，是根本找不到的。

由於博物館不適宜有太多陽光，這幾個黑盒便提供了合適的展覽空間。這三個大黑盒的佈局其實是隨機的，沒有既定的邏輯。這三個長方盒以外的空間，便是連結不同展覽區的通道。

以不尋常的方式來連結花園

建築物雖然鄰近漂亮的花園，但是兩者之間並沒有直接的連接通道，旅客需要通過樓梯到達地庫，然後慢慢地步行到室外，再經過室外的走廊和水池，接著步行至公園，整個路程一點都不暢順。

另外，博物館的屋頂是大型的露天花園，當旅客經過室內不同展館之後，便可以乘電梯到達高層，然後再沿著不同的樓梯緩緩地步行至露天花園。由於此建築物較周遭環境高，在這裡

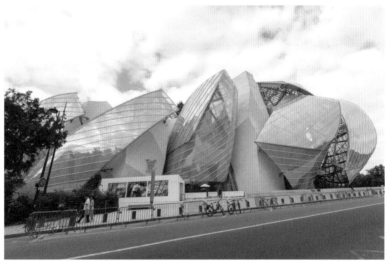

↑ 兩個大型的長方盒和一個小型的長方盒

旅客可以盡覽四周的景色。

若是從人流路線來理解這座建築物，當旅客進入主入口之後，一時需要往下層，一時需要往上層，然後又可以上樓梯至室內或室外的露天花園，露天花園亦沒有既定的參觀路線。對旅客來說，這座公共建築物的參觀路線極不清晰，甚至可以說是相當混亂的。

奇妙的外立面設計

博物館最大的特色便是外立面設計。外牆用了不同的玻璃和木框架來做出不同弧形的雕塑，為建築的東、南、西、北四面塑造明顯的層次效果，讓寧靜的公園旁邊有一座閃閃發光、用玻璃建成的巨型雕塑。由於外牆要呈現彎曲的感覺，因此部分空間用了金屬板來做外牆。

建築物外形複雜，而且施工困難，但這是 Frank Gehry 擅長的設計手法。他喜歡拼合彎曲扭曲的波浪紋，使整座建築物變得相當艷麗。他從來都不是追求舒適和實用的公共建築，而是美輪美奐的效果。正如他用不同巨型的玻璃花瓣作裝飾之用，使整棟建築變得相當有層次感。雖然有人嚴厲批評他浪費大量金錢來做一些沒有用的東西，但是這些巨型花瓣所創造出來的形態感是獨一無二的，亦是整座博物館的特色。換句話說，他一直以來的建築設計風格都是從外形去著手，而忽略了室內空間的需要和人流的佈局，因此有一些人批評他好像是在設計巨型雕塑，而不是設計建築物。

這個別樹一格的設計風格便正正配合了 LV 對這博物館的期望：奪目、艷麗、名貴的效果。

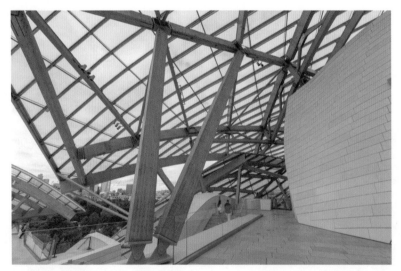

↑ 參觀路線極不清晰，連接一點也不暢順。

↑ 玻璃外牆讓室內光線充足

因此，如果大家本著常規的心情來欣賞這棟建築，便會覺得它雜亂無章，只是好看而不好用，但是反過來，如果大家從欣賞雕塑品的角度來看，便會覺得它確實耀眼奪目，美艷萬分。

↑ 外牆用了不同的玻璃和木框架來做出不同弧形的雕塑

①–③ 維萊特公園 Parc de la Villette ／ 巴黎愛樂廳 Philharmonie de Paris ／ 科學與工業城 Cité des Sciences et de l'Industrie

（巴黎第十九區）

J. 肖蒙區

Arrondissement des
Buttes-Chaumont

解構主義的公園

J01 維萊特公園
Parc de la Villette
● 211 Avenue Jean Jaurès, 75019

不同的建築師會採取不同的設計方針,有些建築師需要清晰的方向,為用戶帶來清晰的功能,每一個空間都有特定的定義。但是也有一些建築師未必會設計規劃得相當妥善的空間,反而是創造一個讓用家自行探索的空間,讓他們自己創作對空間的定義,其中一個例子便是在巴黎市郊的維萊特公園(Parc de la Villette)。

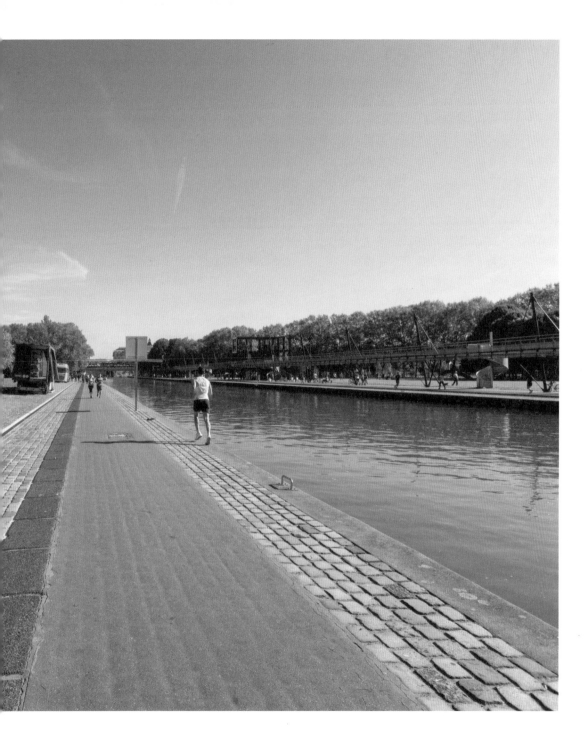

剩餘的空間

法國建築師 Bernard Tschumi 在 1983 年通過設計比賽贏得維萊特公園項目。當他接手設計這個法國第三大的公園時，遇到了一個難題。這個地方原是一個佔地 55 公頃的倉庫用地，公園所佔的空間很大，所以容許公園內容納多棟大型建築物如 La Géode（IMAX 影院）、音樂城和博物館（Cité de la musique）、巴黎愛樂廳（Philharmonie de Paris）和天頂體育館（Le Zénith）等。亦即是說，這不是簡單的公園規劃，而是涉及多棟大型建築、人行道、花園等的設計和建造。

整個園區當中有兩棟很重要的建築物，其中一個是科學館（Cité des Sciences）。這是歐洲最大的科學館。另外，公園內最大的一棟建築物便是達 20,000 平方米的維萊特展廳（Grande Halle de la Villette），它是由舊倉庫改建成的文化或展銷等多用途活動區。

雖然這些大型建築在公園成立時未必能夠完成工程，但隨著公園內的項目不斷發展，新設計便會頓時變為次一等的建築元素，甚至是各大型建築的附屬品。因此，Bernard Tschumi 的設計方針並不是要與這幾棟巨大的建築物比較，而是採取較為溫和的手法，就是將他的建築物設計成細小，同時富有特色的建築元素。

奇怪的規劃

這個公園的規劃很奇怪，他為用地建立一個 120×120 米的方格網系統，在每一個方格的交界上，設計了一座兩至三層高的金屬小建築，總共 35 座。換句話說，這些小建築是以最典型的標準方格來做規劃，但是它們的設計各自可以單獨成一系，整體而言是很凌亂和破碎的。

由於博物館和另外幾座建築都有相當明顯的

↑ 歐洲最大的科學館

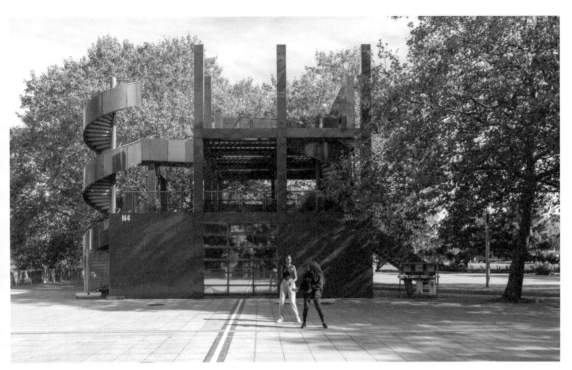

↑休憩的平台或攀登架

既定的功能，所以這些細小的建築就設計得相當舒適和簡約，而且零碎地分佈在整個公園空間之內。每一座小建築沒有既定的功能，可以是咖啡廳，可以是能容納 700 人的小型音樂廳，有一些則是兒童攀登架，也可以說是休憩平台，甚至是裝飾品。沒有既定的功能和使用方式，也沒有既定的活動功能的公共建築，可讓不同的人自行感受、體驗並發掘空間的意義。

另外，公園內有另一個重要的空間，就是人工河。這條運河縱向和橫向地貫通整個公園，35 個不同設計的小建築坐落河邊，成為船上不同的景點，亦提供了非常特殊的觀賞空間，讓旅客從高處俯視河上不同的活動。

具有特殊形狀的設計

建築師採取了特別的方針設計 35 座小建築，每一座都有不同的方案，而且是以解構主義來設計，主要是用不同的長方盒和正方盒拼合出來的特殊形狀，讓大家可以全新的方式來體驗這些小建築。

建築師所創造的空間最大的特色，就是沒有規劃用家既定的活動模式，反而透過設計給

予他們想像的空間，讓他們根據自己的意願來探索，無論旅客是大朋友還是小朋友，大家都可以用自己喜歡的方式在這個龐大的公共空間活動、體驗，使空間變成社區內的文化公園，而不是只用作休憩的普通公園。

在香港絕大部分的公園都只是夾雜在不同摩天大廈之間的細小夾縫中，而且規劃千篇一律，只是隨機地添置一些兒童攀登架、休憩亭，安置不同的花草樹木。另外，香港政府管理的公園內有多種限制，不容許玩滑板、大聲播放音樂、唱歌、遛狗、踏單車等活動，所以市民可以想像並活用的空間很小。

因此，高靈活度和富有想像空間的維萊特公園的規劃，很值得我們參考。

↑沒有規劃用家既定的活動模式，給予他們想像的空間。

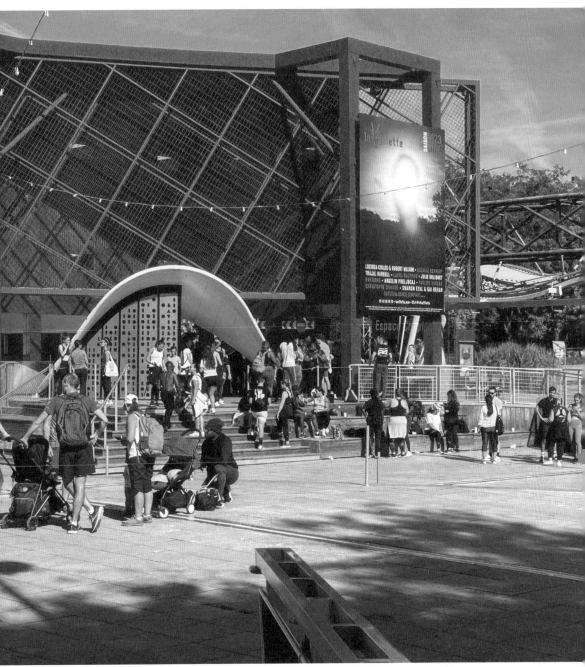

↑ 能容納 700 人的小型音樂廳

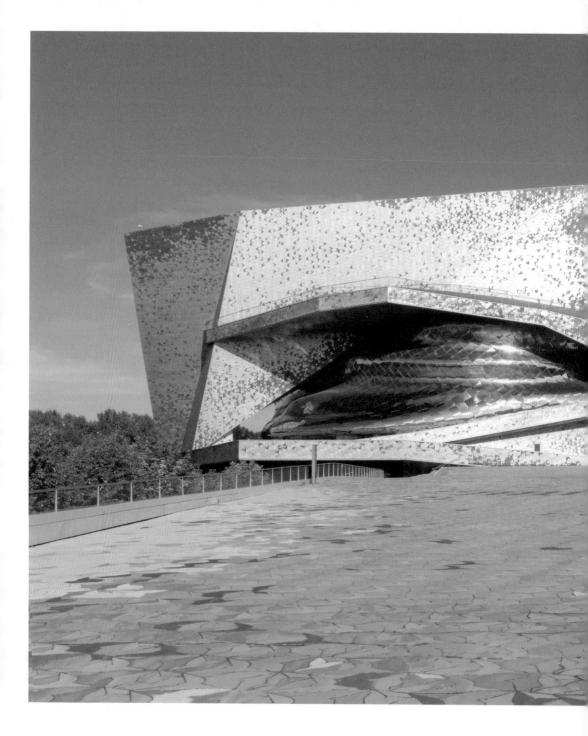

Arrondissement des Buttes-Chaumont — J02

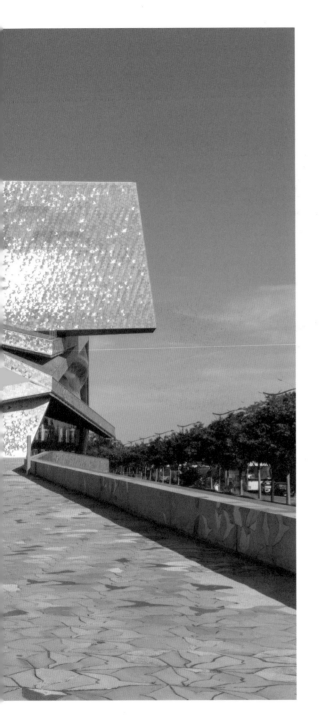

能夠從視覺上去享受的音樂廳

J02 巴黎愛樂廳
Philharmonie de Paris

● 221 Avenue Jean Jaurès, 75019

當一般的建築師設計音樂廳時,他們會把大部分的精神都放在音樂廳的室內空間上,因為這是音樂廳最核心的部分,而且用家大都會在這個空間長時間停留。如果這個核心空間的人流安排、音響效果或座位空間佈置不夠理想時,便會馬上受到大量的批評,整座建築物好像失去了靈魂一樣。不過法國著名建築師 Jean Nouvel 便嘗試打破這些規律。

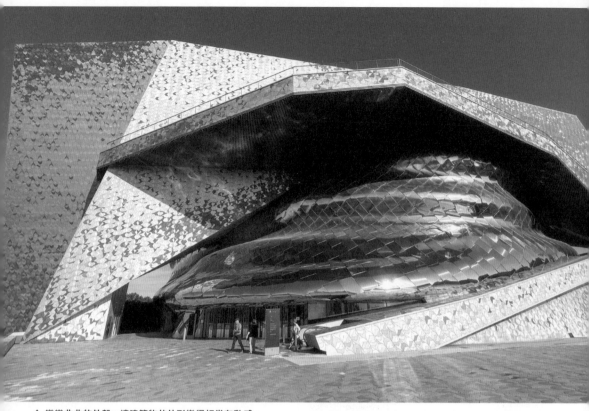

↑ 彎彎曲曲的外殼，讓建築物的外形變得相當有動感。

像雕塑般奪目

Jean Nouvel 曾為巴黎市郊的巴黎愛樂廳（Philharmonie de Paris）操刀，挑戰了音樂廳的設計常規。如果使用常規的方法，建築師的設計方向便會只是劃出一個核心範圍作為音樂廳，然後將前廳設在音樂廳的四周，再按各種功能特性設置各後台空間。因此，建築設計便大大受制於音樂廳的位置，不夠靈活，建築師可以發揮的只是主入口及連帶的前廳空間，

所以 Jean Nouvel 便覺得這樣的設計一點也不特別。

於是，Jean Nouvel 採用了另一種設計方向。他以雕塑的方法設計音樂廳的外觀，十分獨特。他希望從三維空間的角度考量建築物的外形，所以他在音樂廳的外部加上了一層外殼，並加插了辦公室，然後再附以一層彎彎曲曲的外殼，讓建築物的外形變得相當有動感，無論是東、南、西、北四邊都是不一樣的。整座建

築物跳出了上下一致的常見格局，從下至上收細，然後再放大，並且作出一定程度的旋轉，這樣便可以把整棟建築物變成一座非常具立體感的雕塑。

為了要創造一座巨大的雕塑，Jean Nouvel 利用不同紋路和反光度的鈦金屬板作為外牆的物料，將低反光度的鈦金屬板設置在頂部及底部，而在中央部分使用高反光度的鈦金屬板並拼合成扭曲的平面，使外形變得相當有層次感。

屋頂至外牆，再延伸至室外空間

很多建築師都未必會花心思去設計音樂廳的頂部，因為音樂廳是一個全密閉的空間，並不需要任何陽光，而且絕大部分的活動都是在室內進行，觀眾無須到屋頂活動，所以一般的做法便是把屋頂設置成後勤區，然後再放置不同的機房（主要是用作太陽能板或空調機房，因為方便散熱），因此建築物的頂部看起來相當醜

陋。不過，Jean Nouvel 不單將屋頂變得有層次感，更在這個高低錯落的屋頂加入樓梯，讓北邊的屋頂成為市內的公共空間。

另外，他的設計不只局限於建築物的主體部分，更把室外的公共空間也一併連結起來，成為一個整體的設計。他巧妙地把音樂廳後勤區，包括員工的工作空間、儲物室和上落貨的地方設置在地面首層，然後將主入口大堂設在二樓，並用大型的坡道連接四周的街道，讓觀眾可以從室外的街道步行至前廳。這個做法不單將員工入口與音樂廳的入口有效地分開，而且能夠把建築物的外形與室外的公共空間連結成一體，讓整體設計相當有層次和動感。

至於室內空間，最重要的便是觀眾席和舞台。這裡佈置的觀眾席也分為不同的區域板塊，然後拼合起來，所以室內空間也甚具層次感，設計理念由室內貫徹至室外每一個地方。

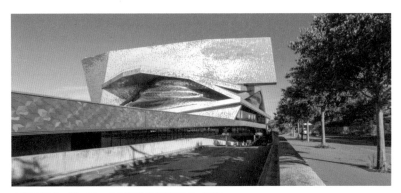

↑ 建築物東、南、西、北四邊的設計都是不一樣的

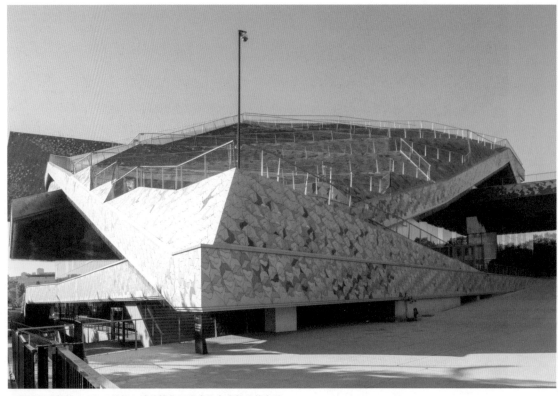

↑ 在高低錯落的屋頂加入樓梯，讓北邊的屋頂成為市內的公共空間。

總括而言，發達國家的首都裡必定有一系列大型的音樂廳，以供市內不同的音樂文化活動表演之用。這不單能夠提升城市的文化水平，亦能夠帶給市民豐富多元的娛樂體驗。設計音樂廳相當複雜，除了有很多技術上的要求之外，還需要考慮營運上的安排，因為音樂廳的表演大都是在晚上，在白天時，音樂廳這一帶便有如一座死城。

不過，John Nouvel 不只是設計出一棟外觀有趣的建築，亦同樣創造了有層次的公共空間，讓市民感受到建築與公共空間的連結。因此這座音樂廳為觀眾帶來的不只是聽覺上的享受，更是視覺上的享受。

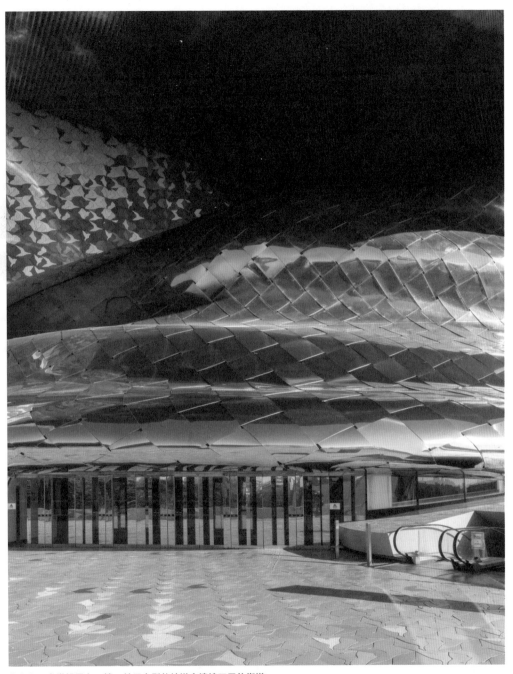

↑主入口大堂設置在二樓，並用大型的坡道來連接四周的街道。

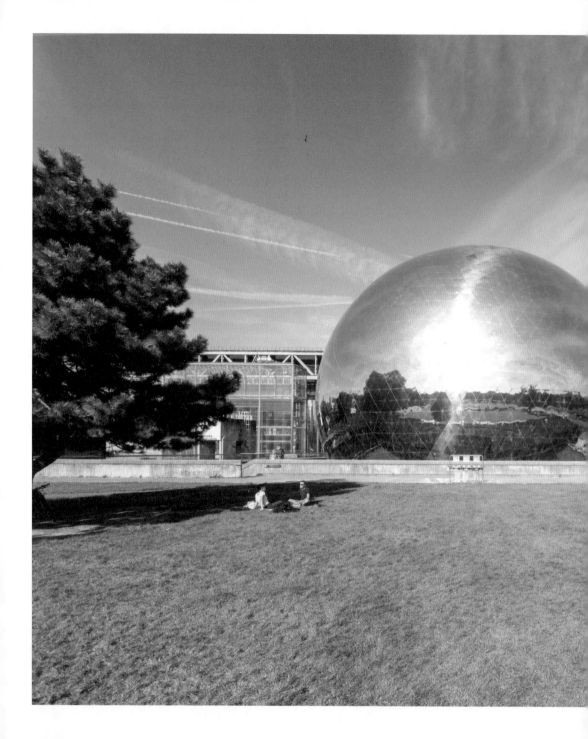

Arrondissement des Buttes-Chaumont — J03

讓旅客去體驗建築工程的博物館

科學與工業城
Cité des Sciences et de l'Industrie

● 30 Avenue Corentin Cariou, 75019

建築學是工程科學的一部分,所以建築物可以從工程科學的角度去欣賞和分析。在巴黎市郊,有一座歐洲最大的科學博物館——科學與工業城(Cité des Sciences et de l'Industrie),不單是用作展覽不同科技產品的場所,建築物本身亦是活生生的工程科學例子,讓旅客可以第一身去感受和認識其建築特色、機電工程和結構。

非傳統的夾層空間

世界上一般的博物館大都只會以混凝土製造成龐大四方盒，內部則以巨大的橫樑支撐整個屋頂，從而創造出大跨度的空間，讓博物館有更高的靈活度去展示大型展品。

而科學與工業城將整座大廈結構工程部分盡情地展現在所有觀眾眼前，建築物本身成為館內最大的展品之一，旅客可以親眼目睹建築物的結構。

當旅客進入這間博物館，便會在首層看到售票處和不同商店。經過閘口，乘搭扶手電梯到達一樓，一樓是雙層樓高的空間，可以看到不同的大型展品。博物館室內空間分為南、北兩大區，中央部分有扶手電梯，整個空間異常舒服。為了創造更舒適的空間，建築師 Adrien Fainsilber 在扶手電梯上使用了 PTFE 的天幕作為屋頂，天幕的中央部分為天窗，

不單提升室內樓底的高度，亦能為室內帶來更舒適的陽光，讓入口大堂的空間變得更為明亮。

這個雙層高的展覽空間南、北兩區有一些夾層，夾層之上便是不同的展館。建築師選擇這種做法而放棄了常見的整層樓板的設計，增加了室內不同展館的空間感，也大大改變了傳統逐層參觀不同展館的體驗。

為了要展出大型展品，一般博物館都會在首層或入口處設置雙層高的空間，方便安排大型展覽，讓旅客剛踏入博物館，在主入口處就看到極具震撼力的展品。不過，建築師並不希望大型展品如常放在首層樓板之上，他希望能將展品更有動感地展示，於是在一樓的樓板和天花處設置了巨型的結構框架（steel truss），以便能在巨型中庭空間吊起大型展品，如直升機和小型飛機。除了能更有效地展出大型展品，亦讓旅客可以從多角度欣賞。

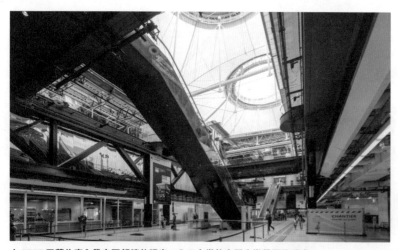

↑ PTFE 天幕為室內帶來更舒適的陽光，入口大堂的空間也變得更為明亮。

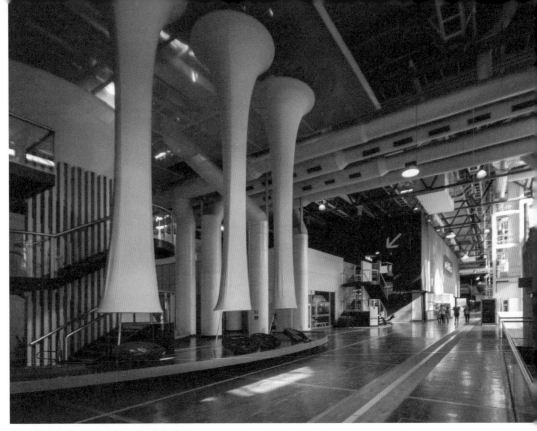
↑夾層改變了傳統逐層參觀不同展館的體驗

赤裸裸的工程大廈

博物館的主要結構是用工字鐵製造的鋼框架，在框架之內穿插了不同的機電管道，這些機電管道沒有如常規的大廈利用假天花來遮蓋，反而是將這些機電管道完全展現。在科學館內，無論是空調管道還是電線管道，都整齊地排列著，成為室內空間的特色之一，這樣便能讓旅客在欣賞科學展品的同時，體驗整個建築物的結構和機電設計。表面上，這種無假天花的設計只是為了省卻金錢，但是當看到室內空間整齊地佈置機電管道，而且每條管道都塗上不同的顏色，便可見是經過相關的機電設計師精心安排的。

更具獨立性的建築設計

為了增加博物館的獨特性，建築師巧妙地將這座建築物與四周的公園刻意分離，他把部分的展覽空間設在地庫，將地庫至首層的路

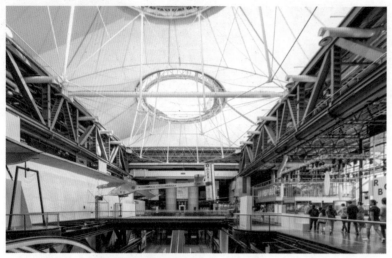
↑ 在一樓的樓板和天花處設置了巨型的結構框架

面挖空，用天橋連接博物館與四周的公園，讓博物館與四周的道路有多重連接，亦能夠降低博物館在公園內的視覺體積。

博物館另一個最大的特點便是館外的 IMAX 戲院。由於 IMAX 戲院需要特別高的樓底，所以設在地庫的下沉廣場之內。建築師巧妙地將 IMAX 戲院變成特別的元素，並不只是一個大長方盒內的附屬部分，而是設計成像金屬球一樣。戲院位處博物館入口的前端，當旅客經過天橋的時候，便會看到這個像海上明珠的巨大球體閃亮發光的景象，與四周的環境有明顯區別，讓博物館更有特色，成為地標性的建築。

另外，博物館內兩道玻璃幕牆直接從屋頂延伸至地庫，為室內帶來充足的陽光，亦展現出更簡潔的立面。

總括而言，這座博物館讓旅客在室內體驗到整座建築物的結構設計、機電設計、玻璃幕牆設計和 PTFE 天幕。雖是工業風的設計，卻不顯得粗糙，反而讓人感覺到是一個簡潔而宏大的教材，完全切合博物館的教育意義。

↑ IMAX 戲院外形像個玻璃金屬球

1 – 6 新凱旋門 Grande Arche de la Défense ／ 新產業技術中心 Centre des Nouvelles Industries et Technologies (CNIT) ／ 塞納河音樂廳 La Seine Musicale ／ 戴高樂機場 Paris Charles de Gaulle airport ／ 薩伏伊別墅 Villa Savoye ／ 廊香教堂 Notre Dame du Haut, Ronchamp

K. 巴黎近郊

Suburbs

新鮮感與和諧感

新凱旋門
Grande Arche de la Défense

● 1 Parvis de la Défense, 92800

每一位建築師都希望能夠參與一些重點項目，藉此讓他們揚名立萬，甚至能夠在世界建築史上名留青史。但是當一名建築師接到超級重點的項目時，他將承受非比尋常的壓力，因為這個國家、甚至地球上所有的人都會去批評這個建築設計，而建築師的作品便會在放大鏡之下被審視。

在 1989 年負責設計巴黎新凱旋門項目的丹麥建築師 Johann Otto von Spreckelsen 便有著這樣的生活經歷。

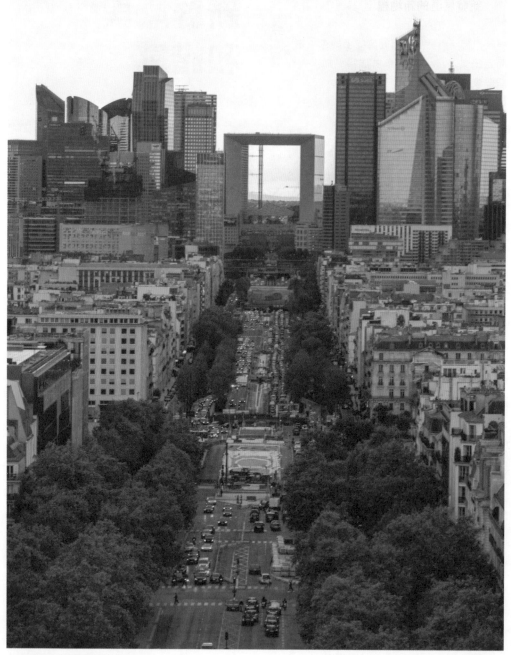

↑ 新凱旋門位於重要的中軸線之上

新發展區的新地標

隨著巴黎不斷發展，可開發的土地越來越少，而且巴黎市中心有很多古建築，加上街道景觀要求嚴格，大大限制巴黎市內的大型物業發展，所以市政府便需要在市郊開拓新的土地，建立新的商業區。

這個新商業區距離凱旋門六公里，而且是在香榭麗舍大道的中軸線之上。由於地段特殊，政府決定在商業區的中心處興建一座新地標來標示新發展區的來臨，這亦是慶祝法國大革命200週年的活動之一。

此項目相當重要，必須通過國際設計比賽來招聘建築師，最終由 Johann Otto von Spreck-elsen 贏得這個項目，然後再由法國建築大師 Paul Andreu 負責監管項目的施工。

延續經典

巴黎雖然有很多創意和新穎的東西，但它是一個很尊重傳統和經典的城市。在建築設計的層面上，也保留這種風格，所以整個巴黎的市中心仍然保留了大量文藝復興色彩的建築。

凱旋門是巴黎不可或缺的建築物，因為它是在整個城市最重要的香榭麗舍大道的中軸之上，亦是整個迴旋處的核心，是巴黎的象徵。隨著時代不斷發展，巴黎市中心的商業區亦陸續向外遷移，並且慢慢延伸至巴黎市郊的區域，而香榭麗舍大道這條中軸線亦隨之而延伸，並且逐漸有新的建築物在這條中軸線的兩旁落成。

建築師 Johann Otto von Spreckelsen 希望在尊重巴黎凱旋門的前提下，亦能夠為這座城市帶來新的氣象。由於新凱旋門位於這條香榭麗舍大道中軸線上，而這條軸線在巴黎城市規劃上實在太重要，所以建築師務求不要在中軸線之上有任何實體的建築物。

因此，新的建築模式便恍如是用現代的建築手法創造一座新的凱旋門，建築物成一個拱門，在外形上與凱旋門是同一個系統，因此不會讓巴黎市民抗拒，同時有一種新鮮感。

另外，在中軸線上的低層部分沒有任何實體建築物，盡量設置為一個公共空間，好讓市民在這個低層的公共空間處休息和拍照。低層公共空間較地面輕微地升高了一至兩層，旅客可以從較高的視點去俯瞰整條香榭麗舍大道和凱旋門兩側。

拱門之下，有一個用 PTFE 作點綴之用的藝術裝置，以及通往頂層露天觀景台的電梯大堂。由於電梯是單獨設立的，並且只是一部玻璃電梯，只用簡單的鋼支架支撐，所以旅客可以盡情地去享受這個中軸線上的空間。

新凱旋門雖然是一座巨大的辦公樓，但由於中央部分是空心的，不能使用中央核心筒的設計，而需要將電梯設置在整棟建築中軸線上的兩旁，因此這兩邊全是實牆，牆的外側是玻璃幕牆，內側是玻璃窗。

為了加強在中軸線的透視效果，拱門外形是從外而內，向中心方向凹陷的，讓透視效果不斷延長，旅客在香榭麗舍大道上能以一個更強的

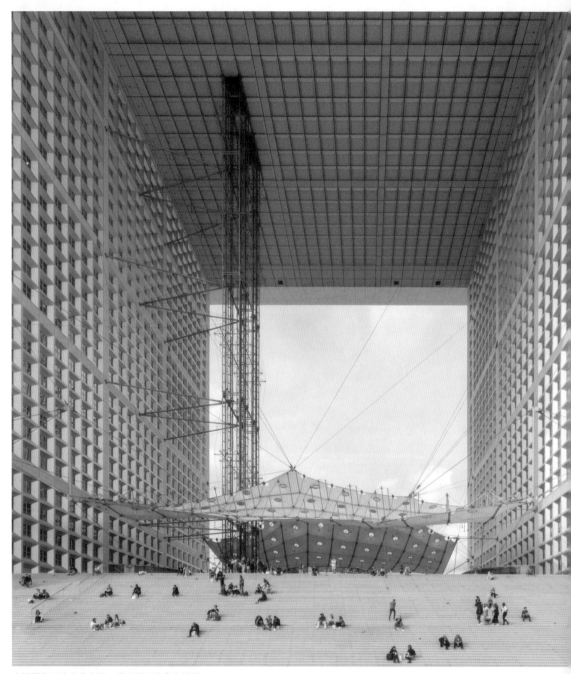

↑拱門之下為公共空間，讓市民可休息和拍照。

透視度欣賞新、舊凱旋門之間所形成的特殊都市空間，讓城市空間變得更有層次感。

總括而言，新凱旋門在當年興建時是全法國的焦點，甚至乎是世界建築項目的新焦點，所以這個設計便在水銀燈下發展起來。不過，Johann Otto von Spreckelsen 能夠承受這份壓力，並尊重巴黎的傳統和都市空間的發展模式，讓這座 110 米高的大樓變成新的地標，讓這座城市的經典以新的面貌延續下去。

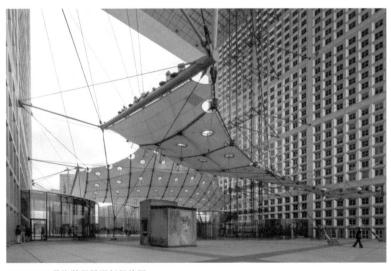

↑ 以 PTFE 藝術裝置點綴新凱旋門

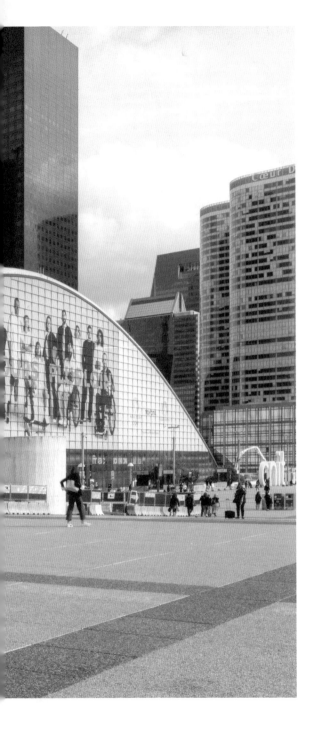

完美的改建

K02 新產業技術中心
Centre des Nouvelles Industries et Technologies (CNIT)

● 2 Place de la Défense, 92800

世界上每一個的城市都有很多古建築，對一些超過 50 年，甚至 100 年歷史的建築，政府會將它們定義為歷史建築，甚至是法定古蹟，並將這些古建築變成城市內的珍品，吸引遊客慕名而來參觀，所以政府大都願意加以保護。不過，城市內一些只有數十年歷史的古舊建築，歷史價值未必十分高，未必能為這個城市帶來好處，便出現尷尬的情況。

↑建築物的結構呈三角形

尷尬的境地

歷史古蹟可招徠旅客,是城市旅遊業的金蛋。但是一些只有數十年歷史的古舊建築未必能夠吸引遊客。而且隨著時代的變遷和社會的需要,這些舊有的硬件已不再符合現代的要求,要面對被拆卸的命運。

巴黎市郊有一座有數十年歷史的建築——新產業技術中心(Centre des Nouvelles Industries et Technologies, CNIT),雖然是這個尷尬的「年紀」,但是它能夠成功轉型,並煥發新的生命。

硬件上的限制

CNIT 是位於巴黎市郊的大型商場,原設計是希望建造一個在市郊的大型展覽空間,但是經歷了數十年的變遷,這個小區由巴黎市內偏遠的小區變成以新凱旋門為核心的新商業

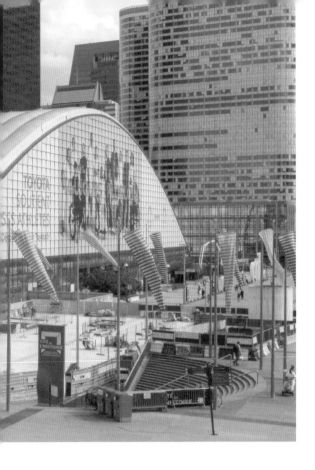

區，城市對大型展覽空間的需要不同，此大廈的用途也隨之而改變。

CNIT 興建於 1958 年，由於第二次世界大戰之後巴黎的消費型經濟開始蓬勃，需要大型建築來作會議及展覽中心，所以這棟建築物具備多用途的大跨度室內空間，以供舉辦大型展覽。

為了要滿足展覽空間的大跨度，建築物的結構呈三角形，然後由三個大拱門拼合成花瓣形結構，然後在邊緣處加入大型的落地玻璃，使室內變成無柱而且高靈活度的展覽空間。

隨著社會發展，新的辦公大樓、摩天大廈和連帶的購物中心陸續在這個區域興建，而且由於建築的硬件已經開始老化，室內的展覽空間未必能滿足現代的要求，所以它面對著可能被拆卸的厄運。

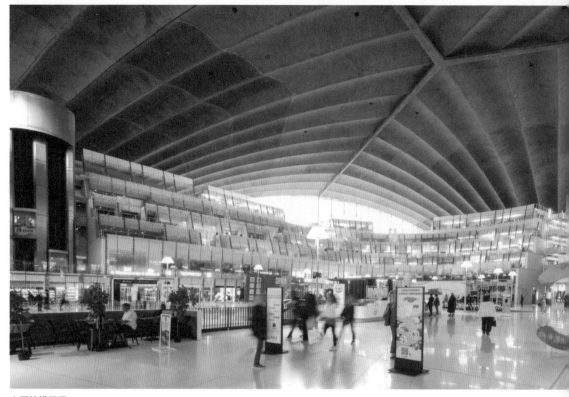

↑ 原結構屋頂

基於龐大的商業利益，必會有發展商看中這塊優質地皮，並申請將這座舊的展覽中心拆卸，然後重建為新的辦公大樓和商業中心，務求釋放這塊地皮的商業價值。

雖然這棟建築物的歷史價值不算太高，但由於它的外形特別，而且巴黎居民已對它有一定的印象，所以成為了市內珍貴和有價值的建築，因此發展商便決定保留建築物大部分的硬件，只是把內部重新翻新。

若翻新建築物，必須要面對一個先決難題。這個會議展覽中心是一個橫向空間，但是大部分的物業發展多數是以縱向的多層方式來作空間發展，所以除了改造成博物館、藝術中心、大賣場或購物中心之外，未必找到合適的新建築用途。

華麗轉身

在不拆卸建築物的前提下，發展商便巧妙地

在這個花瓣形空間之內加建六層，並在此加建了辦公室、酒店、共享辦公空間和購物中心；低層加入大型百貨公司，使這座 50 多年歷史的舊建築變成了多用途的綜合性大樓。

儘管作出了大幅度改建，但不失原有的建築風格。在室內空間處，旅客可以清晰看到 1958 年原結構的屋頂。

新建部分是一個 U 形，中央是大型的中庭空間，可以容納商業展覽和商場的推廣活動。由於新建部分是從下而上收細，讓每一層的辦公室共享空間和酒店客房都有自成一角的露台，可以組織成一個迴廊似的空間，讓他們能有別樹一格的體驗之餘，亦可以享受擁有鄰舍的感覺，大大降低常規辦公室予人的冷漠感覺。

由於空間感異常特別，此處一直是巴黎市內最大和最受歡迎的共享辦公室之一。

總括而言，這座建築物的改建巧妙地利用了原結構橫向大跨度的特性，讓新建的共享辦公室變成一個有迴廊或露台連接的小區空間，為這個城市帶來具凝聚力的辦公空間。

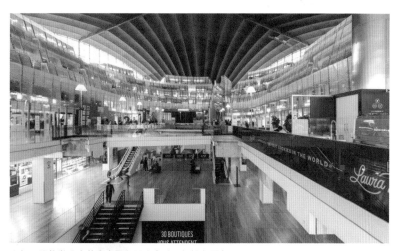

↑每一層的辦公室共享空間和酒店客房，都設有露台。

突出與隱藏的
藝術中心

K03 **塞納河音樂廳**
La Seine Musicale

● Île Seguin, 92100

對很多建築師來說，設計綜合性的藝術中心
是相當困難的，因為不同的劇院和音樂廳都
有既定的空間要求，而且各功能區亦需要有
一個共用的公共前廳，由於空間要求不一致，
便會讓整座建築物在外觀上看起來有點兒雜
亂無章，甚至不倫不類，就好像是用一條繩
將一大堆不同形狀的空間連在一起，感覺猶
如串燒雜燴似的。

不過，在巴黎市郊的一座島上有一間多用途
的綜合性藝術中心，它不單有清晰的規劃，
其建築佈局和設計也相當奇特。

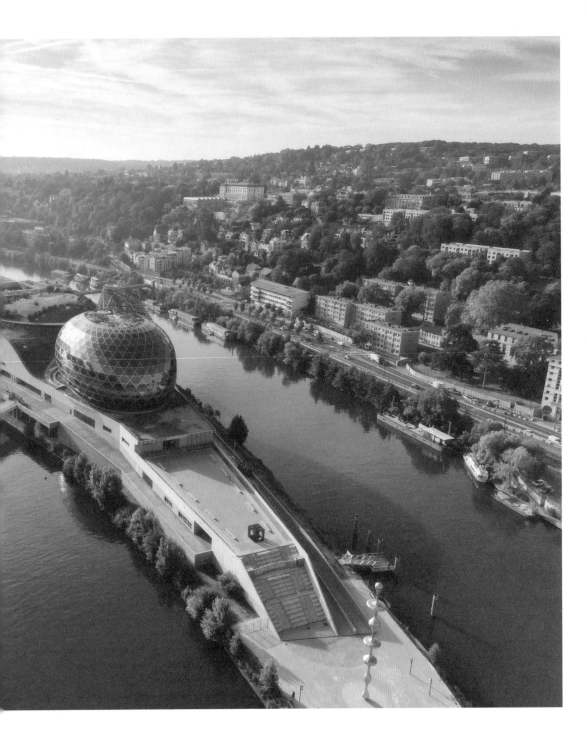

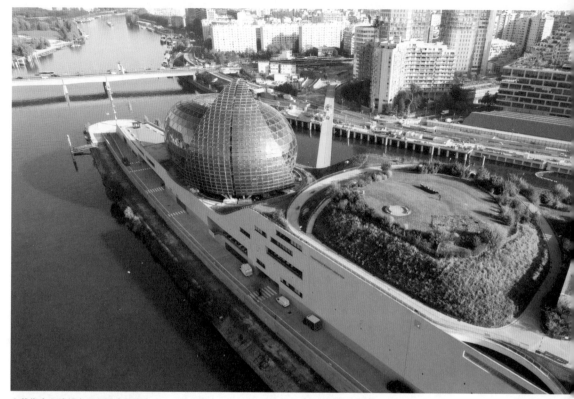

↑ 藝術中心建設在又長又窄的島上

在島上的綜合性藝術中心

在塞納河上有一座小島，距離巴黎市中心大約一個小時車程，這裡原是汽車工廠。在這個又長又窄的島上有一間擁有音樂廳、劇院、歌劇院等多用途的藝術中心。建築物的總體規劃是由法國著名建築師 Jean Nouvel 負責，然後交由日本建築師坂茂（Shigeru Ban）和法國建築師 Jean de Gastines 設計。由於劇院、音樂廳和歌劇院的空間要求完全不同，

所以在建築設計上各有差異。

由於音樂廳主要是用作音樂表演，所以只需要舞台和觀眾席，並不需要舞台塔，而觀眾席是可以設置在舞台的後端。劇院需要多用途的空間，便要靈活設計觀眾席，所以空間多數是以四方盒設計為主，讓劇團可以靈活地去調配。歌劇院的空間設計是最複雜的，因為歌劇需要更換佈景，所以便會需要舞台塔，而舞台的闊度和觀眾席的深度都需要經

過特定的設計，否則最後排的觀眾便不能看到舞台上的表演。

複雜的規劃

這個項目的總體規劃其實是一點也不簡單，不單需要同時考慮多個功能區，而且因為在島上，東南西北四邊都是項目的正面，因此難以設定哪一邊是前廳或後勤區。

這個大廈的規劃可以劃分為四部分，島嶼的北部有兩條行人天橋，連接附近的公路和車站，所以建築師便把藝術中心的北部設定為觀眾入口的前廳，觀眾便會從此處進入不同的劇院和音樂廳；南邊是後勤區，並且有部分空間是用作駐場管弦樂團辦公的地方。

至於東邊便是主入口前的露天廣場，亦連接了附近的車站，觀眾可以在此處下車或停留。這裡亦是員工和停車場的入口。建築師巧妙地在主入口用樓梯和坡道將觀眾入口與員工入口分開。西邊是露天碼頭，好讓部分觀眾

或 VIP 可以乘船來到這裡。因此建築師便有效地規劃成四個部分，來妥善管理整個項目。

另類的手法

一般的建築師都會在綜合性劇場的外形設計上遇到一個難題，就是如何一體化地整合整個建築群。一般的手法便是零碎地去處理整個建築群的外面，又或者是用一個大的外殼包含所有建築物的功能。

不過，今次日本建築師坂茂則採用了另類的手法處理。因為三種劇場的功能完全不同，空間設置也會有分別，於是他把音樂廳設置成最重要的元素，讓它變成一個獨立的圓形空間，然後以山坡包圍整個建築群，山坡之下便是歌劇院，旁邊的黑盒便是多用途的劇場。

這個建築群在外觀上看，便好像是山坡上凸出了一個圓形玻璃蛋，旅客可以緩緩地走上這座建築物的屋頂，盡覽塞納河四周的空間。

在同一個建築物之內包含了隱藏在地下的劇場和露出地面的圓形音樂廳

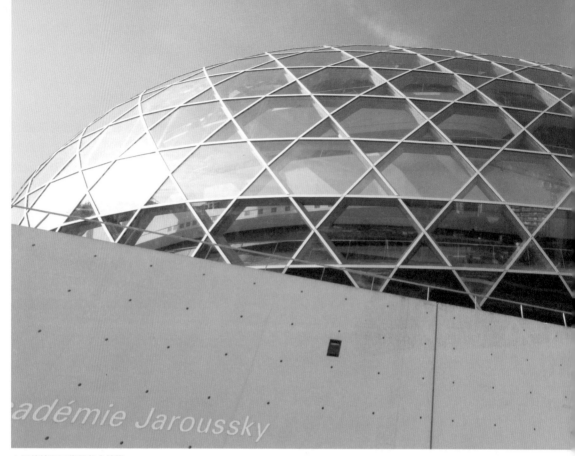

↑ 反傳統和不常見的木結構

玻璃蛋不單成為整個建築群的焦點,更成為塞納河的新焦點。

從建築設計上,可以看到日本建築師坂茂的風格,他採用了一個反傳統和不常見的木結構來作為玻璃幕牆的支架。相信這是巴黎少數用木結構框架支撐玻璃幕牆的建築。而且,他巧妙地將木結構的六角形框架組合成雞蛋形的結構,然後再在外牆上鋪上三角形的玻璃,因此令室內空間更加溫暖和諧。

總括而言,這個建築群巧妙地將歌劇院、劇院或音樂廳,三個有著不同功能和空間要求的建築物聚集在一個又長又窄的島上,而且建築師選取了其中一個表演場地作為主要的建築元素,以它為外立面設計的重心,並將另外兩個場地以較為含蓄的手法來表達,讓整個建築群可以集中焦點,整個規劃變得更為簡潔清晰。

↑在塞納河上閃閃生輝的音樂廳

大師的污點

K04 戴高樂機場
Paris Charles de Gaulle airport
● 95700 Roissy-en-France

在 2004 年，正當法國建築大師 Paul Andreu 事業如日方中之際，他收到一則他一生都不願意聽到的消息。他設計的戴高樂機場（Paris Charles de Gaulle airport）二號客運大樓其中一部分倒塌了，而且這次事故令四人喪生。經過一番調查後，他雖然沒有被刑事起訴，但是這一次事件令到他失去很多在亞洲的大型項目，如在澳門的賭場項目便停頓下來，令他的建築師事務所頓然失去方向，幾乎停止運作，甚至連 Paul Andreu 都懷疑自己要否在此處終結他的建築事業。

↑候機空間寬敞，高樓底。

一生與機場結緣

世間上有部分建築師會專注在某一種建築項目發展，而 Paul Andreu 就特別專注於機場客運大樓這個領域。在創業之前，他一直在顧問公司工作，負責機場發展，戴高樂機場的一號客運大樓便是他早期的作品。他已與機場結下了 40 多年的不解之緣。

隨著內地經濟起飛，再加上澳門有多個大型賭場出現，他便把握機會創立自己的事務所，並且嘗試轉型，開始負責不同的大型公共建築項目，其中一項便是北京國家大劇院。

強項變弱項

Paul Andreu 除了是建築師，也是一名工程師，他擅長處理大跨度建築，如機場客運大樓。戴高樂機場客運大樓亦傳承了 Paul Andreu 一貫的設計風格，候機空間跨度巨大。

接合點　　預製件混凝土　　接合點

預製件混凝土　　　　　　　　　　　　　　　　預製件混凝土

大堂

二號客運大樓全長650米，旅客一進入客運大樓的前端，便能夠一望無際地看到末端，視覺上非常通透，室內的空間感異常巨大。當旅客長時間等待航班，甚至可能要通宵或在深夜時登機，心情很容易變得煩躁，而一個高樓底、寬敞的空間有助旅客紓緩緊張、煩悶的情緒。

整個客運大樓全長650米，屋頂由十節圓拱形結構外殼（precast concrete shell）支撐，外殼由300mm厚的混凝土預製件拼合而成，每一節的寬度接近30米，而跨度為26.2米。因此如果用常規的方案，室內便會出現很多又大又粗的橫樑，這便大大影響了室內的空間感。為了要營造通透感，Paul Andreu放棄了用粗樑來支撐圓拱結構的常規，同時希望空間是無柱的，達到極度簡潔的效果。

這個巨大的外殼結構跨度極大，相當高風險，因為整個屋頂只依靠兩邊圓拱形的牆支撐。

屋頂與牆身具有弧度，會產生接縫，施工複雜，工序危險，如果接合的位置不理想，整個屋頂便會因為失去平衡而倒塌。

設計失誤

在 2004 年，二號客運大樓的一處倒塌，當政府和其他檢測人員再次去檢測這個設計的時候，他們發現整個結構計算上出現了嚴重的誤差，因為工程師所計算出來的可容許壓力（stress）超出可接受的範圍 4.5 倍，再加上整個混凝土外殼的最大力距（moment）是 0.111MN.m，需要的配筋率（reinforcement ratio）為 0.22，但現場只有 0.15，設計結構上有明顯的不足。

另外，外殼上有兩個很重要的新、舊混凝土接合點，相當考驗施工隊的手工，加上溫度劇變，在事故發生前，整個星期的溫度原是攝氏 25 度，但倒塌當天的溫度由 20 度急降至 4 度，所以溫差是相當大的，影響了預製件之間接駁口的穩定性。

再者，客運大樓其中一邊設有接駁橋，形成了結構上的弱點，而且外牆上有很多大玻璃，這亦增加了結構上的壓力。在多種因素的影響下，便引發二號大樓其中一塊外殼倒下，並造成四名旅客死亡。

差一點便一敗塗地

Paul Andreu 是世界上少有的機場設計專家，隨著內地和亞洲區的經濟發展，很多新機場陸續落成，他亦接下了不同的機場項目，並且擴展他的服務範圍，設計不同的公共建築。

意外發生之後，開始有不同的業主、政客和政府審批官員都懷疑他這種大跨度的設計的安全性，因此他的事務所大量項目都即時暫停，事務所需要進行裁員，連 Paul Andreu 自己當時也相信可能就此黯然地離開建築界。直至中國政府決定興建北京國家大劇院，他的事務所才重新振作起來，並且逐步回歸常態。因此，他一直說北京國家大劇院是他最優秀的作品，因為這個項目是在他最困難的時候燃起的一道曙光，讓他的建築事業再次起航。

↑屋頂由圓拱形的牆身支撐，無柱無樑，風險極高。

改變建築設計
發展的小屋

在巴黎市郊區有一間由法國建築大師 Le Corbusier 設計的白色小屋——薩伏伊別墅（Villa Savoye），雖然細小，但在建築史上相當有名，而且是全球所有建築系學生必定會研讀的案例。不過，很多建築系的新生看到這座建築物的照片時，他們都會不期然地問：「為何這座細小且平凡的建築會在歷史上留名？」

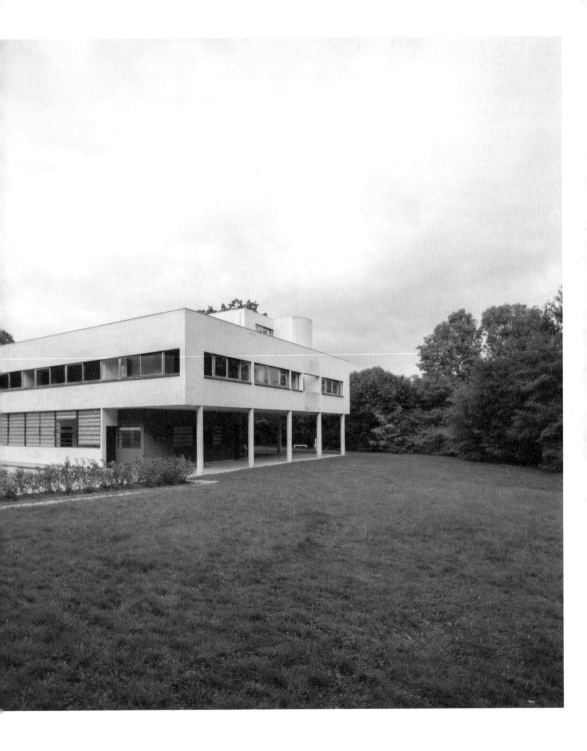

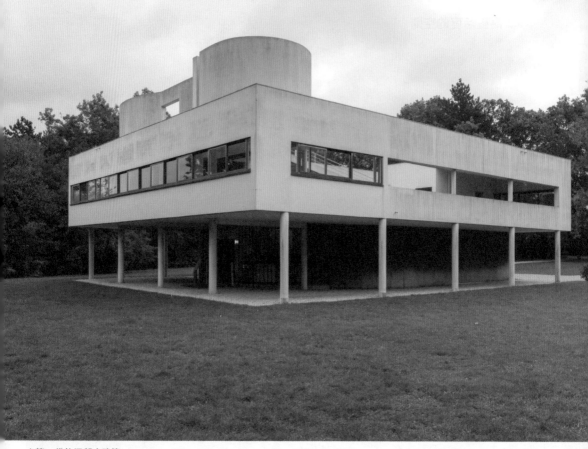

↑ 第一代的混凝土建築

平凡但重要的建築

薩伏伊別墅不是特別漂亮，外形不是特別奇特，亦不是特別有創意。為何這座 1928 年的小屋會成為全球每個建築系教授都會引用的案例，亦是大學建築史考試的常規題目呢？

原來它是第一代的混凝土建築，而且是第一代打破原有的結構常規的建築物。在古時，由於建築物大多是以木、石頭或磚頭作為主要的材料，所以古代的建築師多數是利用拱門承托大跨度的空間，但是拱門的跨度都有其極限，靈活度相當低。因此，古代建築物在室內空間的佈置上往往受制於柱與柱之間的間距或拱門的跨度。換句話說，古時的歐洲建築師往往是先考慮結構上的極限，然後才考慮空間上的需要，甚至要犧牲空間上的需要遷就結構上的要求。

高靈活度的空間

直至到鋼鐵和混凝土出現，才打破這個局面。鋼鐵和混凝土的熱脹冷縮程度一樣，所以可以混合使用，因此鋼筋水泥仍是現在最常見的建築材料。雖然在建築材料上取得新的突破，但是第一代的混凝土建築都採取實用的方式來設計，即是先解決建築物功能上的需要，才解決外形上的需求（form follows function）。當時剛剛經歷了第一次世界大戰，全球經濟處於最壞的情況，設計建築物時，根本不可能如以往一樣雕龍雕鳳，因此 1920 年代的建築物都相當沉悶。

創造了新的建築系統

Le Corbusier 透過薩伏伊別墅提出了新的建築系統，便是五個新重點：

1. 整座大廈是由柱和樑來承托，而不只是由結構牆或拱門來承托，讓一樓的空間設計可以有更大的靈活度，甚至可以出現下細上大的情況，讓建築物好像升了一層。在古時，由於整棟建築物都倚靠結構牆支撐，低層的結構需要承托上層的重量，所以建築物必然是下大上細，而且低層的結構牆一定比上層的牆為厚，這樣才能夠支撐整棟建築物。

2. 屋頂設有露天花園，讓自然環境融入建築物之中，有足夠的室內空間。露天花園在古建築設計是相當少見的，因為種樹種草會增加結構的承重，所以是相當大的挑戰。

3. 高靈活度的空間佈置。因為室內只有柱和樑，沒有結構牆，所以空間佈局可以不再受結構牆和拱門限制。

4. 每層樓有橫跨整個外立面的窗戶來通風。古建築需要有厚厚的結構牆，所以窗戶只能夠設置在結構牆之間，不可能橫跨整個外立面。

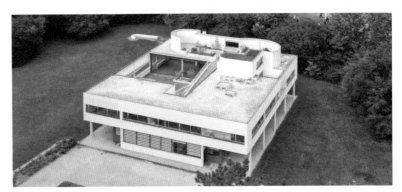

↑屋頂設有露天花園，讓自然環境融入建築物之中。

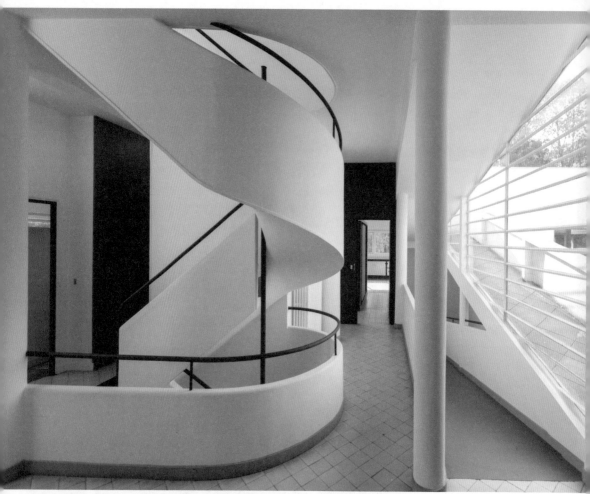

↑ 室內只有柱和樑作承托，讓空間佈局有更大的靈活度。

地下

一樓

二樓

5. 高靈活度的外立面設計。因為結構外牆已由柱和樑來承重，所以外立面設計不會再受到結構牆和拱門局限。

奇怪的平面佈局

由於這間小屋是為戶主而設的度假屋，所以佈局不一定要以地盡其用為首要考慮，反而讓戶主能夠好好享受四周的空間，有一個舒適的環境休憩才是重點。因此這屋的首層有一半的空間是用作三個停車位和連帶的垃圾房。當進入主入口之後，前端便是兩間工人房（現在其中一間房間已用作商店），中央便是通往上層的樓梯和斜坡。

當走至上層的空間，便是一個豁然開朗的露天花園，兩側是廚房、飯廳和三間睡房，這亦是戶主和他家人的主要生活空間。為了讓戶主好好休息，三間睡房均可讓人遠望四周的樹林，讓戶主和家人可以融入整個綠化空間。

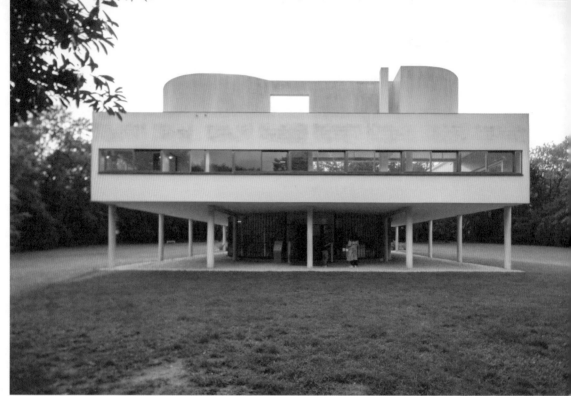

↑高靈活度的外立面設計。每層樓都有橫跨整個外立面的窗戶來作自然通風。

露天花園處有一坡道，沿著坡道直上便可以到達屋頂的露天花園，與一樓的花園互相呼應。戶主可在此舒適地聊天、喝茶和燒烤。在坡道旁邊便是兩間客房和連帶的套廁，這個佈局有一點不規則，充分反映出建築物在空間設計上的靈活性，房間的大小與洗手間的佈局不會再受結構牆影響，而可以隨意地增大和縮小。

另外，在廚房及睡房之間有一個小型的露天花園作為通風口，亦可與大的露天花園作空氣對流，所以儘管這裡沒有冷氣機，仍相當舒適。

這座建築物不但是建築結構上的創舉，亦具藝術和美學的價值。Le Corbusier 所創造的樓梯、坡道和屋頂花園的圍牆都如同雕塑一樣，突顯建築物的藝術層次。

總括而言，薩伏伊別墅雖然沒有浮誇的外形，但是 Le Corbusier 能夠通過露天花園來創造舒適優雅的生活空間，亦利用混凝土作結構柱和

樑，建造靈活的空間，並且在首層主入口以落
地玻璃築起了一個半圓形的空間，這是在古建
築中極難出現的設計，所以確實是建築設計上
重要的里程碑。

這座在於1931年建成的小屋實驗了 Le
Corbusier 的五個設計重點（five points of
new architecture），成為現代建築的典範，
重大地轉變了日後100年的建築發展，可見
Le Corbusier 的確是一名天才。

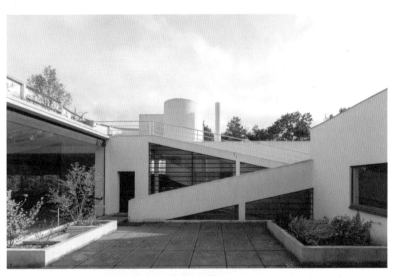

↑一樓的露天花園，可在此沿坡道步行至屋頂的花園。

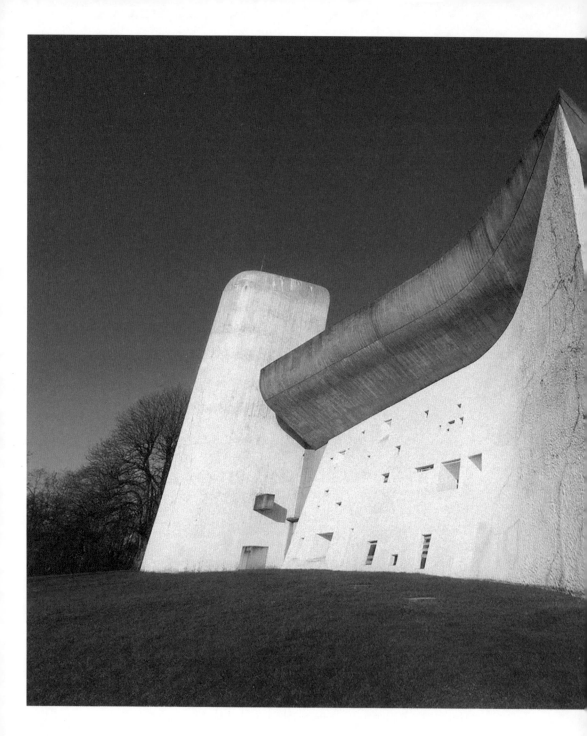

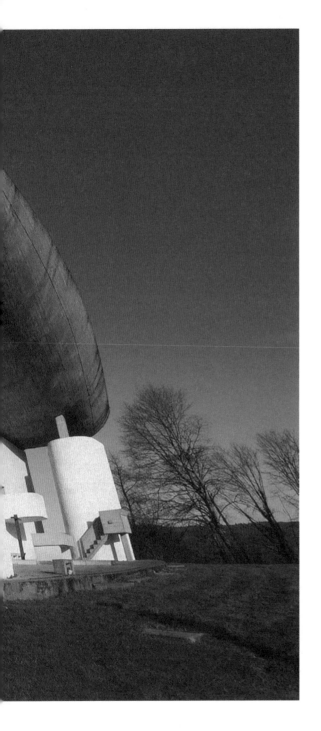

天才的舞台

K06 **廊香教堂**
Notre Dame du Haut, Ronchamp

● 13 Rue de la Chapelle, 70250 Ronchamp

天才都需要遇到伯樂來給予他舞台，讓他發揮天賦，Le Corbusier 就在廊香教堂（Notre Dame du Haut, Ronchamp）這個項目中找到了屬於自己的舞台，讓他設計了一座經世之作。廊香教堂成為了建築史上最重要的建築物之一，亦是每一名建築系學生必定會研讀的案例，而且此教堂亦被聯合國教科文組織列為世界文化遺產。

放棄哥德式教堂

Ronchamp 位於法國的中部，離巴黎大約三個小時火車車程，這個小鎮裡原是有一座細小教堂，但是在第二次世界大戰時被破壞了，因此教會便邀請 Le Corbusier 在山丘上重建一座教堂，並在 1955 年正式開放。

因為二戰後資源缺乏，教會不希望這座教堂以歐洲常見的哥德式方式來改造，因此便容許建築師以全新的角度創作，這便給予這名天才一個完美的舞台來展示他的才華。

當教會願意放棄哥德式教堂的模式，Le Corbusier 不再需要考慮建築物到底是「內向」，還是「外向」型。哥德式教堂的模式是希望創造一個與世隔絕的環境，讓信眾能寧靜祈禱。Le Corbusier 今次選擇了一個同時兼容「內向」和「外向」型的建築，不單希望創造寧靜的祈禱空間，而且因為室內空間有限，所以他還想創造一個室外教堂，可以在重要節日如聖誕節、復活節等，讓信眾聚集並進行大型彌撒。

因此，Le Corbusier 便將教堂的東面和對出的廣場變成一個可供彌撒的室外空間，並巧妙地將建築物的外牆輕微退後，在屋頂與建築物的外牆之間加設了一個細小的神壇，讓神父和神職人員在這裡進行宗教儀式，信眾便站在室外的草地上進行戶外彌撒。

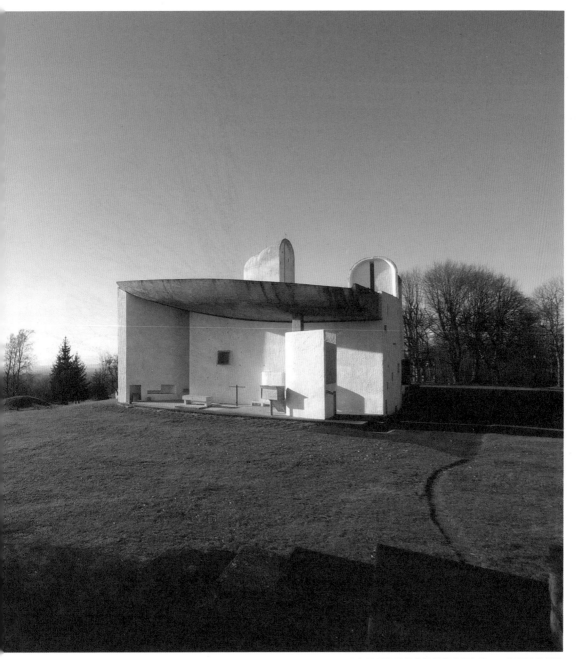

↑ 在屋頂與建築物的外牆之間加設了一個細小的神壇

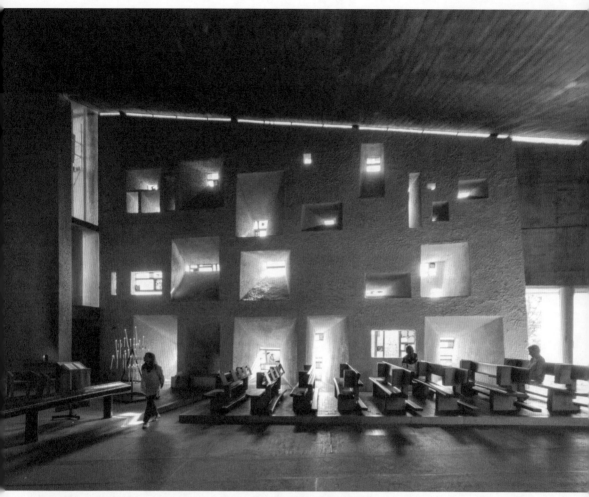

↑ 藉著牆身的厚度來調節陽光射進室內的角度，令空間因陽光而帶來多一層的變化。

陽光與神的關係

哥德式教堂的最大特色便是在陽光上的處理，教堂的彩繪玻璃會繪上不同的聖經故事，當陽光通過彩繪玻璃，並射進教堂的本堂時，便寓意神的愛就有如陽光一樣射進信眾的心。Le Corbusier 並沒有完全放棄這個做法，外牆上還是使用了彩繪玻璃，但是不一定是刻有聖經故事，他是通過建築手法來讓信眾體驗陽光與神的關係。

他在南邊的石牆上設置了由大小不一的彩繪玻璃組合而成的窗戶，而且部分窗戶是從外而內地擴大，所以陽光便會隨著窗戶的角度擴散，比喻著神的愛就有如陽光一樣擴散至每一位信眾的心靈。Le Corbusier 藉著牆身的厚度來調節陽光射進室內的角度，陽光為室內的空間帶來多一層的變化，室內的顏色會因時間和月份而不斷地調整，從而建造出多層次的空間。

至於整個室內空間最重要的地方──神壇部分，特別的一點就是在十字架上有一個大洞讓陽光直射信徒臉上，讓人感到神的光芒。

他放棄了大部分教堂採用的模式，沒有將十字架放在整個室內空間的中心，反而是將它安放在旁邊的地上。此外，他在東邊的一道

教堂同時兼顧室內與室外彌撒區

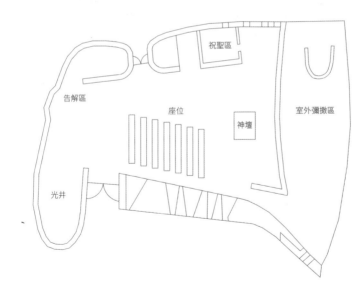

祝聖區

告解區

座位

神壇

室外彌撒區

光井

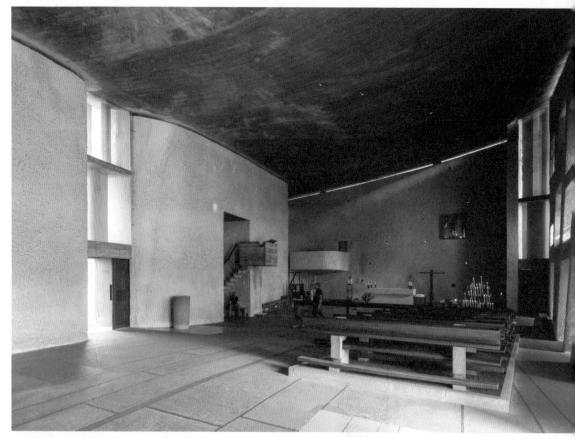
↑ 東邊的一道牆與屋頂之間有一道夾縫，讓陽光能射進室內。

牆與屋頂之間預留了一道夾縫，讓陽光在早上射進室內，而神壇的氣氛會隨著陽光的角度而產生變化，令整個平淡的教堂變得更為豐富和奪目，讓信眾可以靜心祈禱和感受時間和空間的變化。

像雕塑的外形

Le Corbusier 完全打破了昔日哥德式、巴洛克式的教堂設計風格，把教堂設計成一個不規則的形狀，並視建築物如一尊雕塑一樣，這與他早年多數以直線為主的風格有很大分別。他巧妙地利用了簡單的顏色來做出層次的對比，整棟建築物的外牆均是用白色的噴漆為主，但是屋頂則是採用了黑色的混凝土，做出了一粗一滑、一黑一白的對比。

這座教堂結構十分特別，東、西、北三邊是以混凝土來興建，但是南邊的一道牆則是用炸毀了的舊教堂的石材來興建，並附上英泥

作為批盪，是相當奇怪的組合。

至於屋頂，則是整座教堂的焦點。Le Corbusier 雖然提出了建築物應該利用柱和樑作為主結構，讓室內空間不再受結構的限制，設計更為靈活，但今次他就完全沒有使用柱和樑，只用了結構牆。結構牆彎彎曲曲，屋頂順勢而下。這個黑色的屋頂不是平的，它是從上而下地加粗；東南邊格局不是直角，而是微微向外彎出，因此在東南面觀看這座建築物，便有如牛角一樣，甚具層次感。

這座教堂基本上是一個長方形，但是東、南、西、北四邊的外牆都微微彎曲，由外而內地向上傾斜，當彎曲的外牆拼合起來，再配合傾斜的屋頂，這座建築物感覺便好像一艘帆船一樣，而且可以讓教堂四邊的外立面都不

一樣，大大增加建築物的藝術感。

另外，教堂的入口是設在南邊和北邊，在北邊的入口之上是由兩座高塔組成的空間，而西端有另一座全建築物最高的塔，這裡是用作個別人士單獨祈禱的地方，陽光可以從高處射進室內，讓信眾感覺到神在上方聆聽他們的禱告。

Le Corbusier 這一次的建築物實用與藝術層次兼備，並且在功能、美學、光線、氣氛都達到「大乘」的境界，絕對是一名天才用了一生的精力才研究出來的傑作。

對後世的貢獻

Le Corbusier 對後世的貢獻不只是創造出美

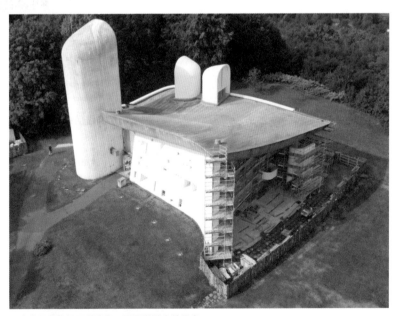

↑ 東南面的格局不是直角，而是微微向外彎出。

麗的設計，更寫成了影響重大的 *Le Modulor*。他發明了黃金比例來劃分人體各部分，然後定出人對空間的比例，這亦是人體工學的起點。後世的建築師、設計師和家具生產商都是根據這個比例設計家具的高度、門的把手和不同產品的長、闊、高的比例。

另外，他曾提出「contemporary city」（現代都市）的構想方案，這便是現在都市的構想藍圖，亦是香港衛星城市的原始模式，對世人影響深遠。當大家觀賞薩伏伊別墅和其他作品的時候，可能會覺得 Le Corbusier 好像一個建築界的工業革命家一樣，善用科技和機械來改善建築物的生產和設計方式，還提出第一代公共房屋的主張。雖然他部分作品有如工業產品一樣，但是他晚期的作品不單超越了建築材料的限制，更在功能和陽光的配合上達到完美的境界。

後記

由於這棟建築物多年來都有無數的建築系學生朝聖，配套設施嚴重不足，便邀請了意大利建築大師 Renzo Piano 設計旅客中心，在如此矚目的項目中加建新的元素時，他採取了極低調簡單的方法處理，只是在山坡中插入了一些細小的旅客中心，務求與整個綠化環境融合在一起。

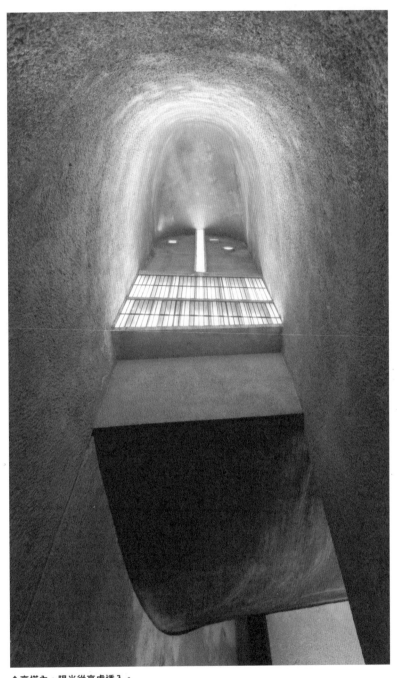

↑高塔內，陽光從高處透入。

謹此感謝曾為此書提供協助和意見的人士和機構，排名不分先後：

吳永順太平紳士
黃錦星太平紳士
李愛蓮女士
唐慶強校長
秦紫菲小姐
丘子樂先生